U0031497

Nathalie Paradis Glapa

娜塔莉・帕拉迪絲・格拉帕————著　陳文怡————譯

讓水彩聽話

給初學者的繪畫技巧與建議，
掌握水特性的5堂課

L'AQUARELLE
facile

Techniques, conseils et modèles pour débuter

作者介紹

　　娜塔莉・帕拉迪絲・格拉帕（Nathalie Paradis Glapa）一九六三年出生於法國阿爾比（Albi）。她從小就喜歡寫作，並開始用不透明水彩作畫，不過，她開始真正探索水彩畫這個領域，是在一九九一年。自從發現了這片天地，她就跟在熟悉水彩畫的藝術家身邊，讓自己不斷學習。除此之外，她還擔任（素描與雕塑的）人體模特兒，同時也學習素描、寫生、油畫與粉彩畫，為自己加強美術基礎教育。二〇〇二年，她開設了第一間工作室，位於鄰近法國里爾（Lille）的馬爾康巴勒爾（Marcq-en-Barœul）。接下來，她二〇〇三年在法國土魯斯（Toulouse）轉換跑道，成為視覺造型藝術動畫師。她開設了幾個部落格，其中名為「格拉迪絲工作室日誌」（Le journal de l'atelier Gladis）的部落格，不僅收錄了許多水彩作品，也催生了後來她的著作《水彩畫沒有規則》（Aquarelle, l'anti-manuel），之後三年與她的模特兒穆德（Maud）攜手合作。而為了具體呈現這段特別的經歷，她寫下《存在》（Être）一書。

　　如今，她在土魯斯教授素描、水彩，以及各種在畫紙上混合使用的許多繪畫技巧。她從一九九五年起參與多項展覽，並參加由「南部庇里牛斯水彩畫協會」（Aquarelle en Midi-Pyrénées）發起的「土魯斯水彩畫雙年展」。她的作品備受肯定，經常受到專業期刊的引用，尤其是旅行水彩畫。

娜塔莉的部落格：

　　https://ateliergladis.blogspot.com/

　　https://nathalieparadis.blogspot.com/

L'AQUARELLE
facile

Techniques, conseils
et modèles pour débuter

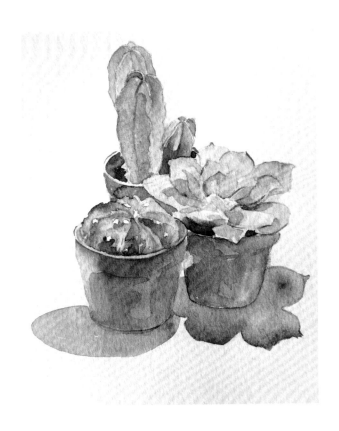

目 錄

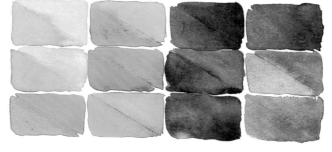

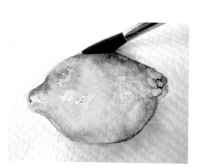

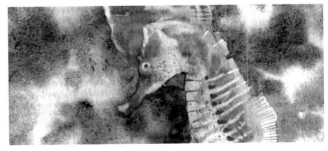

前言
掌握「水的特性」輕鬆畫水彩！

讓我們先從一個小故事開始……，水彩畫（顏料與水透過黏著劑的結合）最早出現在埃及文化中，而後也出現在中世紀的「泥金裝飾手抄本」*裡頭。

一四九四年，阿爾布雷希特・杜勒（Albrecht Dürer）前往義大利威尼斯的途中，用水彩畫了小幅的作品。當時知名的德國畫家。五個多世紀以來，人們一直欣賞他的水彩畫！到了一九一〇年，抽象藝術的大師康丁斯基（Vassily Kandinsky）為了徹底改變繪畫的視野也選擇了水彩。時至今日，有為數眾多的當代藝術家正愉快地畫著水彩。

雖然各地的博物館比較少有水彩畫，但許多昔日的水彩畫都能穿越時間，而且往往比其他繪畫的媒材還更知名。你如果欣賞水彩，應該會喜歡威廉・透納（William Turner）、溫斯洛・霍默（Winslow Homer），或者是英國碧雅翠絲・波特（Beatrix Potter）與喬治亞・歐姬芙（Georgia O' Keeffe）。以法國的畫家來說，你一定會欣賞保羅・塞尚（Paul Cézanne）、瑪麗・羅蘭珊（Marie Laurencin）、拉烏爾・杜菲（Raoul Dufy），還有卡蜜兒・伊萊爾（Camille Hilaire）。除了這些，世界上還有更多的水彩畫家！

現在，世界各地有數百位藝術家都是上述畫家的寶貴接班人，他們讓水彩畫成為目前最受歡迎的藝術之一。

想在「不懂水特性」的狀況下掌握水彩，那將是

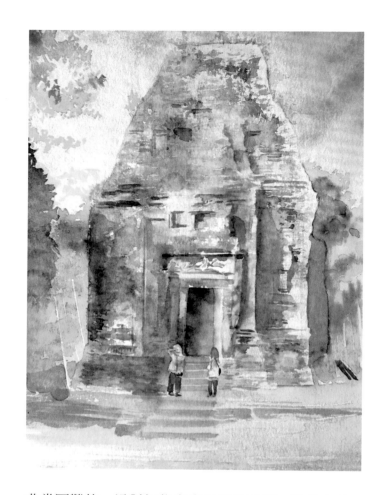

非常困難的，這對初學者來說格外重要。除此之外，水彩的世界有許多矛盾——它鼓勵我們發揮自主性，但同時也要掌握預測結果的先見之明。

與其嚴格地遵守繪畫方法，我更喜歡放手一搏來吸引目光，我也更愛自由表達。我們性格中的矛盾之處，會在水彩畫的練習過程中找到自己的所處位置，這並不是巧合，因為水彩能夠讓我們與自己性格上的矛盾和解。

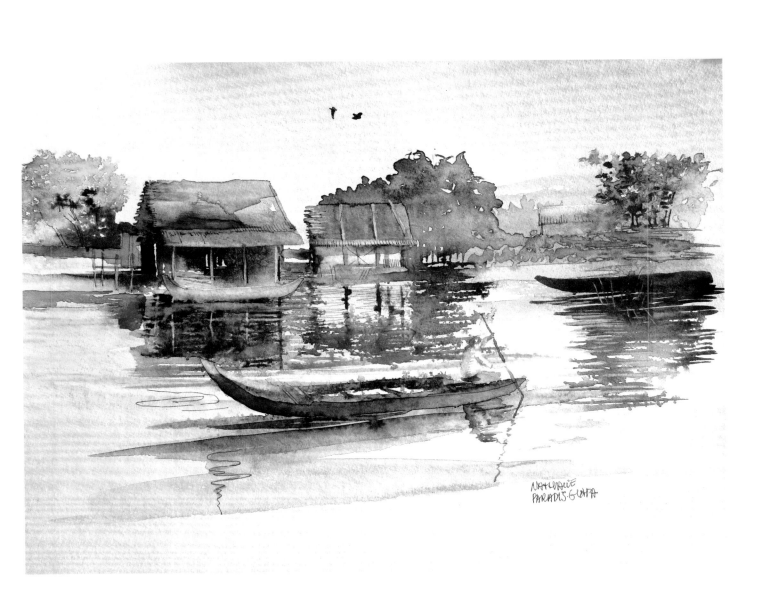

＊編注：泥金裝飾手抄本（Illuminated manuscript）的題材通常關於宗教，內容包括精美的裝飾與圖案。

CHAPTER 1

Le matériel

———————————— 第一章 ————————————

水彩用具

　　打開書本，或者走進美術用品店的時候，我們都會因為眼前出現了太多繪畫用具，而感到難以選擇！我們要怎麼做才不會出錯呢？唯一的答案就是：用具雖少，卻都很好！

「管狀水彩」或「塊狀水彩」?
TUBES OU GODETS ?

● 塊狀水彩的用途有限

最常使用塊狀水彩的人是植物學家。如果不是植物學家，那最常用到塊狀水彩的時候應該是畫旅行日誌，有人也很常用使用它來繪製插畫。當塊狀水彩用到剩下一半，對許多類型的畫筆來說面積實在太小，而且作畫時如果畫筆太乾，脆弱的筆毛還會損壞。從另一方面來看，選擇塊狀水彩在經濟上也毫無勝算。畢竟5ml管狀水彩的顏料含量，就相當於兩塊半的塊狀水彩。最後，有些「現成的」盒裝塊狀水彩品質欠佳，又不提供非常實用的調色盤，這是大家都知道的事。

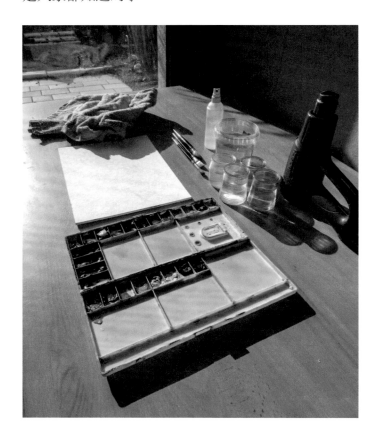

● 管狀水彩是最佳選擇

最有代表性的管狀水彩品牌之一，是英國的「溫莎牛頓」（Winsor et Newton，縮寫為「WN」）。除此之外，我們一定要提到法國的「勒弗朗·布爾喬亞」（Lefranc Bourgeois），和荷蘭的「林布蘭」（Rembrandt）。如果不說這兩個品牌，那麼我們至少要介紹法國的「申內利爾」（Sennelier）、英國的「朗尼」（Daler Rowney）、美國的「丹尼爾·史密斯」（Daniel Smith）、韓國的「美捷樂」（Mijello）、德國的「盧卡斯」（Lukas），還有德國的「貓頭鷹」（Schmincke）等等品牌。管狀水彩的容量，可達37ml。

剛開始接觸水彩時，你可以先使用容量5ml的三色管狀水彩，也就是藍色、紅色，以及黃色的管狀水彩。以實例來說，未來你應該使用的水彩顏料，顏色必須相當於溫莎牛頓管狀水彩的178號鈷藍色、545號酮洋紅，和730號溫莎黃。

第一級水彩顏料是價格最便宜的水彩顏料。鈷藍色是第四級顏料，洋紅色是第三級，而黃色是第一級。你可以在每支管狀水彩的標籤上，找到關於手上這支顏料的其他資訊，特別是它的顏色名稱，以及它的耐光性和透明度。

自己動手調製水彩！

不需要特別準備，就能在家扮演一個小小化學家！

● 阿拉伯膠

阿拉伯膠的來源是相思樹，常常出現在食品產業中我們沒多留意的地方，用來混合不同產品。阿拉伯膠是一種黏著劑，所以顏料中如果沒有阿拉伯膠，就不會長久附著在紙張纖維。水彩顏料包含的微量特殊成分（例如甘油或蜂蜜），會導致品牌之間的差異。因此每家水彩顏料的製造商，都會決定自己是否要在顏料中添加這類成分。

● 要用固體阿拉伯膠，還是液體阿拉伯膠？

大家在有機商店，或者美術用品店都能找到固體形態的阿拉伯膠，也都能找到液體形態的。固體阿拉伯膠使用前必須先行溶解，所以最好在使用前二十四小時，就先動手將它溶解。在氣溫較低的地方溶解固體阿拉伯膠會需要比較長的加熱時間，而隔水加熱的話，溶解的速度會比較快。所以畫水彩時，你真的想自己調製顏料，那麼我建議使用液體阿拉伯膠開始會比較容易上手。

固體阿拉伯膠溶解之後，如果你沒有磁磚片，就要用附有研杵的研缽，或者是用特製的厚玻璃，輕輕將溶解後的液體加進水彩顏料，而且同時務必要避免調好的顏料凝結成塊！某些水彩顏料價格昂貴，所以大量調出你要使用的顏色會比較划算，例如原色。以這種方式調成的水彩顏料，必須要迅速使用，否則顏料會發酵起泡。（你該知道的事：申內利爾這個水彩品牌建議大家在顏料裡放防腐劑）

你也可以在網路上可以找到其他調製水彩顏料的方式。至於已經調好的顏料，你不妨保存在調色盤，並且記得闔上，日後才能避開灰塵，也能保護它不受你愛貓的毛侵擾！

折疊式調色盤
UNE PALETTE ÉVOLUTIVE

想把管狀水彩能用得一乾二淨，那最好擁有一個塑膠製調色盤，而且還附有蓋子讓調色盤能闔起來。我的調色盤有24格，在多數情況下用起來都是綽綽有餘。這種調色盤的格子稍微有點深度，裡面又十分平坦，所以我非常推薦（有些調色盤還會附有蓋小盒。相對於調色盤裡的其他格子，這種小盒是專門留給調成液態的顏料使用）。要是你在自己常去的畫具店裡找不到適合的調色盤，不妨開口請店家幫你訂購吧！

有了調色盤之後，你可以依自己所需，在裡面裝滿自己適用的顏料——將你的管狀水彩裝在調色盤邊緣的儲存格（又稱為「格塊」），然後一點一滴，慢慢把這些顏料全部用完。畫水彩時，如果上次格塊裡的糊狀顏料已經乾掉了，先不必急著改變它的狀態。反而要注意的是，調色盤使用前後，裡頭的水彩顏料表面都建議要用水清洗，尤其是黃色。因為黃色顏料表面如果不清洗乾淨，很可能這個顏色就毀了。

調色盤中間面積比較大的凹槽，是預備讓你用來混合顏料，以及調出水彩顏料質感的地方。你將會在調色盤中間進行混合調製，也會將調好的顏料放在這裡。

每次畫新的水彩畫前，你都要先確認調色盤裡用過的顏色都很乾淨，沒有被其他顏色或者是汙漬弄髒，而且調色盤裡的顏料分量也都必須夠多。如果需要的話，不妨在格塊裡重新擠上顏料。除此之外，你也可以使用噴霧器，讓水彩顏料表面保持溼潤！

折疊式調色盤的模樣就像以下這張圖（闔上的尺寸是 14×30.5cm）。在這個調色盤裡，你可以放入 24 種顏色。一開始添加顏料時，你可以先放進一種藍色、一種黃色和一種紅色。接著，你可以再放入幾種屬性不同的藍色、一種暖色調紅色、一種寒色調紅色（近似粉紅色），以及一種大地色系顏料。之後再陸續增加其他藍色，與其他紅色。如果需要的話，還可以另外在調色盤裡放入另一種黃色，與其他顏色。

▼ 等到稍微熟練後，你可以重新整理調色盤裡的藍色系、黃色系以及紅色系顏料。舉例來說，綠色系顏料可以都先放在調色盤左上方，然後再加入藍色系、紫色，以及寒色調紅色系顏料到調色盤。之後在這些顏色下方放進大地色系，和暖色調紅色系顏料，調色盤右側則放入橙色，以及黃色系顏料。如果你喜歡而且用的到，最後你還可以放入灰色、白色，以及黑色顏料。一點都沒錯，我們有權在調色盤裡放入這些顏色！

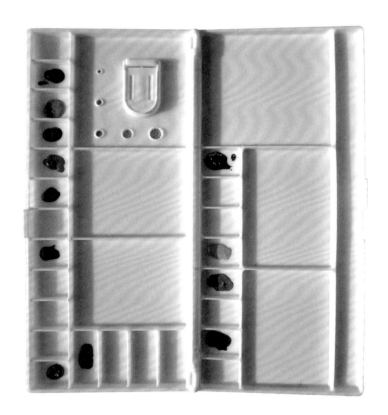

如何選擇顏色？
QUELLES COULEURS CHOISIR ?

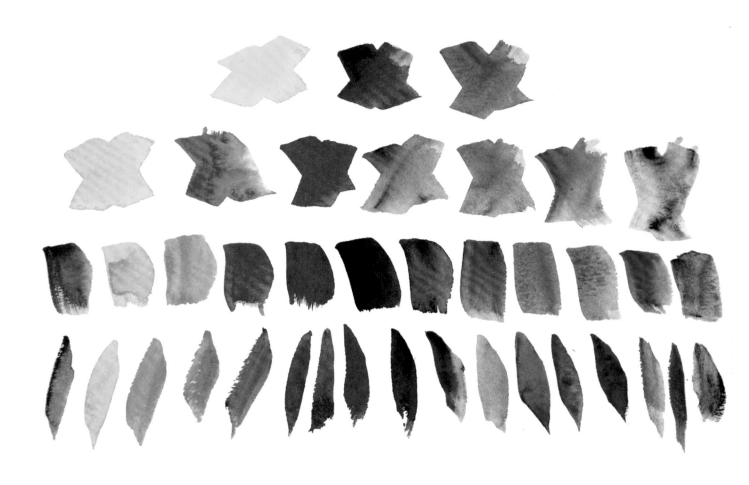

●讓色彩變化多端的範例

　3色：黃色（說得精準一點，應該是檸檬黃）＋洋紅色＋鈷藍色
　7色：＋德國「貓頭鷹」的橙色＋溫莎紅＋溫莎藍（暗綠）＋火星黑
12色：＋土耳其淺鈷藍＋純赭紅＋茈栗色＋胭脂紅＋群青色
17色：＋樹綠色＋印第安黃＋焦赭紅＋蔚藍色＋溫莎綠

　　　　　　　　　　　　　▲ 你也可以再加上鎘紅色、漆紅色、美國「丹尼爾‧史密斯」的暗
　　　　　　　　　　　　　　紫色、中國白（半透明），或者加點鈦白色（不透明）等顏料。

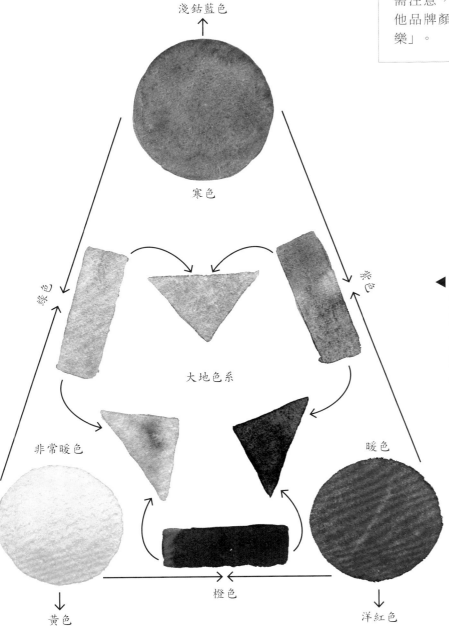

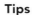

◀ 混合成果會依你使用的顏料分量而定。你不妨先練習混合兩種顏色，再練習混合三種顏色，同時以這種方式，來為水彩顏料製作混色表。這會讓你更瞭解不同水彩顏料混合時，各種最後呈現出的效果。

● 三角色階範例

三原色：藍色（寒色）、紅色（暖色）、黃色（非常暖色）

第二層：綠色（藍色＋黃色）、橙色（黃色＋紅色）、紫色（紅色＋藍色）

第三層：赭色（橙色＋綠色）、褐色（綠色＋紫色）、栗色（紫色＋橙色）

初學者的必修課——製作混色表
LES NUANCIERS : ÉTAPE INCONTOURNABLE

我們有時可能會希望自己能徹底瞭解在調色盤上使用的所有顏色。依循本書進行練習的過程中，你雖然會先熟悉一、兩種顏色，或三種顏色，但色彩的天地可是浩如煙海，遼闊無垠！面對這個廣闊的領域，我們不妨先努力理解自己能為顏色與顏色之間，編織、組合出哪些關聯！

下圖是混色表的一個範例。你其實很輕鬆就能自己做出這種表格，而且未來它會幫你開創出許多新發現。每一次混合水彩顏料，你都可以運用表格中的兩種主色。製作表格時，你可以嘗試混合所有顏色！但要記得小心使用綠色系顏料，也別老是忽略了灰色系顏料。

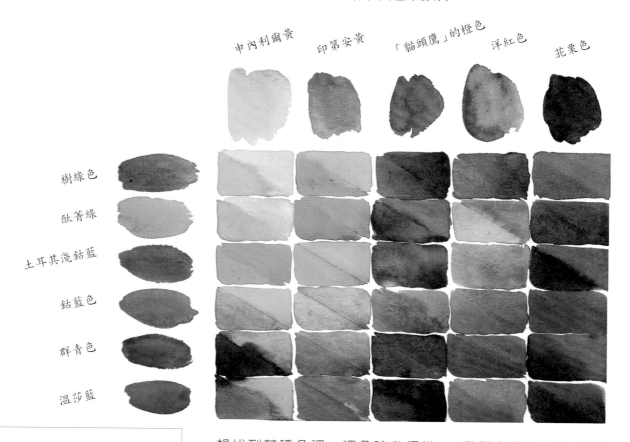

Tips
我們在水彩的世界裡，會用水來調整色調。如果想調得較淺，不妨用水稀釋。如果想得到較深的色調，則必須讓顏料變濃。

想找到某種色調，調色時必須從你希望作為主色的顏色開始混合顏料。以黃綠色為例，要是你比較喜歡以黃色作為主色，那麼調色時，不妨就先取一些土黃的顏料，之後小氣地在裡面加一點點的樹綠色，或是一點點溫莎藍。

我們在這個混色表範例中，看見了德國「貓頭鷹」的橙色或茈栗色，如何藉由與其他顏色混合（如土耳其淺鈷藍或鈷藍色）產生出絕美的色調變化。

水彩顏料家族
LES FAMILLES DE PIGMENTS

水彩畫始於顏料（畫水彩的主要材料，由礦物或天然成分構成，皆為粉狀）。每一種水彩顏料都有自己的獨特性質，所以市面上才會有那麼多種不同的顏料呈現在我們眼前。

● 透明水彩

大家常說的「透明水彩」是最受創作者歡迎的顏料（管狀水彩上會以白色小方塊標示），也是大多數製造商提供的顏料中，色調最豐富的。確實，透明水彩能讓光線穿透顏料，所以形容它是半透明的或許比較恰當。

雖然難以一眼看出，但透明水彩會為你的作品增添明亮的性質。不過最大的矛盾之處在於，除了明亮，透明水彩也時常被用來製造最深沉的暗色。透明並不代表不強烈！除了透明水彩，也有「半透明水彩」（以有對角線的白色小方塊標示），而為了簡單起見，初學者碰到後者時，不妨先一律當成透明水彩即可。

另外需要注意的是，透明水彩顏料的重量輕，在水中的移動性極高。所以想在沾濕的的紙上固定顏色，有時不如用不透明水彩，效果會更好！

中內利爾黃 　　「溫莎牛頓」的永固洋紅 　　「溫莎牛頓」的溫莎藍（暗綠）

「貓頭鷹」的橙色 　　樹綠色 　　溫莎紅

「溫莎牛頓」的茈栗色 　　「溫莎牛頓」的法國群青色 　　「溫莎牛頓」的焦赭紅

● 不透明水彩

　　不透明水彩顏料是以鎘之類的礦物作為原料製作，而且通常都是亮色的。所以不透明水彩（以黑色小方塊標示）不能與暗色混為一談！

　　水彩顏料製造商雖然區分了不透明水彩與半不透明水彩（以半黑小方塊標示）兩種顏料，但為了簡化情況、方便學習，你不妨先將兩者當成是相同材料。等到有比較多經驗之後，這兩種顏料的差異，你就能很自然地分辨出來。

　　不透明水彩的重量很重，所以往往都會沉積在畫紙紋理的凹陷處。混合使用不透明水彩和透明水彩時，將浸泡畫筆的水留在容器裡，你可以從中觀察到不透明顏料沉澱在容器底部。

土耳其淺鈷藍　　　蔚藍色　　　「溫莎牛頓」的赭
　　　　　　　　　　　　　　　　　　黃色

▲ 將一種顏色疊在另一種顏色上時，著色的順序非常重要。左下方是著色時將土耳其淺鈷藍（不透明）疊在申内利爾黃（透明）上，右下方則是將土耳其藍塗在黃色下面，可以清楚看見兩種方式呈現的效果不同。

● 水彩顆粒

　　水彩顆粒也被稱為「沉澱」，具有不規則附著在畫紙紋理中的特性，也會因此產生非常有趣的「素材」效果，但通常製造商不會有標示。以下是你應該知道的幾種顏色：

「溫莎牛頓」的蔚藍色　　　「溫莎牛頓」的法國群青色

「溫莎牛頓」的焦赭紅　　　「溫莎牛頓」的火星黑

　　注意！傳統上，焦赭紅色系的顏料顆粒感都很重，會沉積在畫紙紋路中，但現在市面上這類顏料的顆粒愈來愈小。

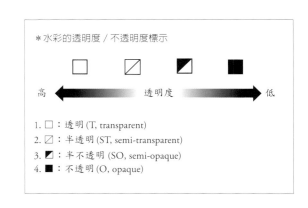

＊水彩的透明度／不透明度標示

高　←――――　透明度　――――→　低

1. □：透明 (T, transparent)
2. ◪：半透明 (ST, semi-transparent)
3. ◩：半不透明 (SO, semi-opaque)
4. ■：不透明 (O, opaque)

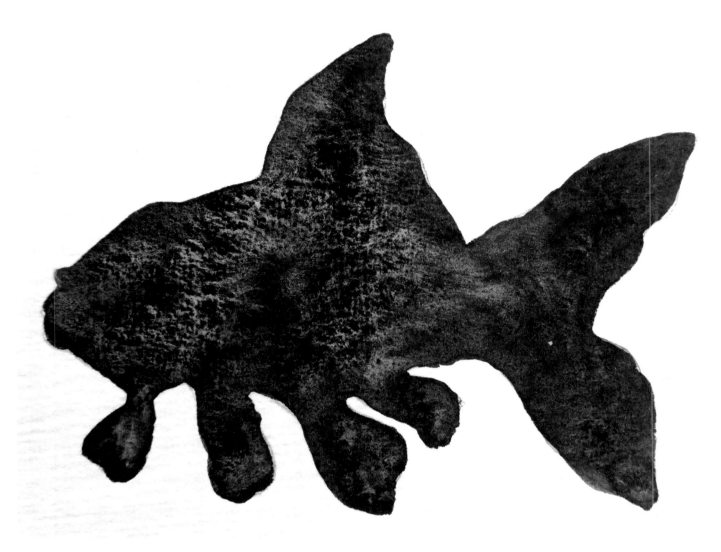

▲ 以火星黑畫成的金魚

用水彩筆畫出一切
DES PINCEAUX POUR TOUT FAIRE

　　剛開始畫水彩時，你可能會發現自己的預算不知不覺一直提高，甚至還會不小心買錯東西而白花錢。「買少但買對，品質也要好！選擇合適且功能多樣的用具。」未來購買用具時，一定要遵守這句通關密語。每位畫家都有自己的習慣，如果你報名水彩培訓營或水彩課程，不妨先請主辦單位提供用具清單，讓你能準備好用具。這個世界上沒有能畫出好作品的「神奇畫筆」，只有專門用途的繪畫用具，尤其是你喜歡又需要的用具。

　　水彩筆都有用來儲存水分的「筆腹」，以及環套（通常是金屬製），用來包圍與束緊筆毛。那束筆毛在法文中也稱為「花冠」，很美不是嗎？

開始畫水彩時，你至少要有三支水彩筆：
- 我建議的第一支會是比較大的畫筆，必須以動物毛製成，吸水能力要很好。 *
- 我建議的第二支，材質會與第一支一樣，但尺寸會比較小，是尖頭畫筆。
- 我建議的第三支，筆毛是由合成纖維製成，樣式是平筆或者斜筆。

　　前兩支水彩筆又稱為「儲水刷」，因為他們的是不折不扣的蓄水池。我的畫筆團隊的功能相當豐富！

對於你的畫筆團隊（水彩筆盒）我有以下建議：
- 一支法國「拉斐爾」（Raphaël）「軟水彩」（Softaqua）805系列，或「小灰」（petit-gris）803系列的四號畫筆，可以用來渲染。其筆毛皆由合成纖維製成。

- 一支「拉斐爾」的「柯林斯基」（Kolinski）8404系列的8號畫筆，或「軟水彩」的0號畫筆（比較便宜），可以用來準確呈現細節。上述兩支都是中型畫筆。
- 一支「拉斐爾」的「和睦」（Symbiose）8060系列14號畫筆，還有一支4號的小型畫筆，可以用於濕潤的紙上，也可以處理顏料太濃而顯得暗淡的地方。上述兩支的寬度分別約是1 cm和5 mm，材質是合成纖維，樣式為斜筆。
- 一支法國品牌「達爾布」（Dalbe）的891號水彩排刷。這支排刷的刷毛蓬鬆，是天然白鬃毛製成。

　　有些品牌可能會停產一些類型的水彩筆。以我在右頁介紹的用具（有些較難找到）來說，你都可以透過上述找到與效果相同的替代品。至於**可以慢慢加入水彩筆袋的其他成員還有：**
- 一支小刷子。除了用來塗油，小刷子也可以用來去除作品中難以除去的瑕疵。刷毛雖是合成纖維，質感卻柔軟濃密。
- 一支水彩勾線筆。不僅能用來畫樹枝，也能畫出極細的線。
- 其他水彩筆，以及尺寸比較大的排刷。這些水彩筆是上述幾支的兄弟姊妹，各個尺寸都不一樣，而尺寸比較大的排刷可以在各種題材都派上用場。

　　有一些畫家特別喜歡用水性色鉛筆來畫草圖，因為開始畫水彩之後，水性色鉛筆就會溶化。

▼（由左至右）

一支「達爾布」刷毛蓬鬆的排刷

一支「希爾弗」（Silver）的斜筆

一支合成纖維的法國品牌「貝碧歐」（Pébéo）「鳶尾花」（Iris）10號斜筆

一支「拉斐爾」的「柯林斯基」（Kolinski）中型貂毛水彩筆

一支「拉斐爾」的圓筆

一支使用0.5公釐HB筆芯的法國品牌「克里特里姆」（critérium）自動鉛筆

一塊較軟的橡皮擦（也可以用軟橡皮）

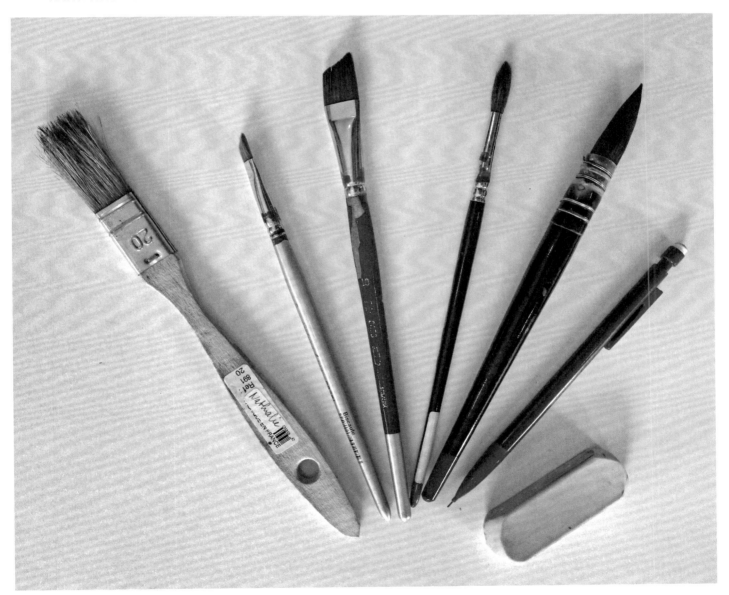

＊ 編注：「排筆」也有相同的效果，在台灣很容易買到。

選一張讓你放心的紙！
DES PAPIERS RASSURANTS

對於初學者來說，最適合用的畫紙是以纖維素為主要成分的水彩紙（木漿）。除了比較便宜，我們也能用它來上色，而且畫在這種紙上也比較方便進行重畫、擦拭，與修正。

純粹主義者和植物學家，常常都特別喜歡用棉漿水彩紙來畫水彩。不過，目前水彩紙製造商已改變製作方式，讓你也能在棉漿水彩紙上進行若干修改，不過掌握上還是比較需要技巧。如果你想使用這種紙張作畫，記得要先稍微練習一下。

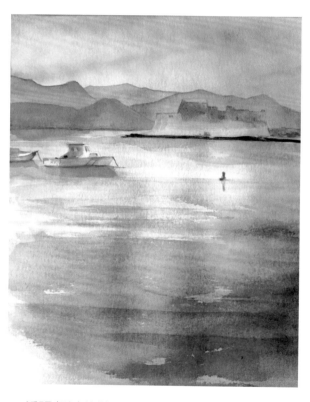

▲ 紙張起皺的狀況

就算將畫紙平鋪，並黏貼在木板上或畫框裡，也可能會發生預料外的情況。所以開始畫水彩時，如果用「四面封膠」的水彩本，就能避免將畫紙黏貼在木板或畫框時的所有風險。

選紙必須謹慎，建議你先使用300g或320g的細紋水彩紙。會選擇這個重量，是因為低於300g的畫紙會很快捲翹，但如果太厚則會比較難畫。我特別喜歡的水彩紙是德國「公雞磨坊」的「嫣紅」系列（Moulin du Coq Le Rouge）細紋水彩紙，要不然就是法國「蒙瓦爾」（Montval）水彩紙（這個品牌我一直都用300g的細紋水彩紙）。

對於初學者來說，無論怎麼做都很難避免畫紙起皺，尤其是你把紙弄溼潤的時候。所以你必須記住水彩筆有著雙重作用，一方面可以為水彩畫帶來水分與顏料，但相對也可以用來吸收！

當你的作品完成並乾燥之後，再將它從四面封膠水彩本上拿下來，這樣就會保持良好的緊繃狀態。如果不是這樣，那麼你得先把紙的背面弄溼，再將水彩紙壓平（例如壓在兩本厚書之間）。假如你的創造力需要更大的紙來發揮，你可以在尺寸更大的水彩本裡找到適合的紙張，比如50cm×65cm的水彩紙，甚至是XXL規格的紙捲。那時你可以用牛皮紙水膠帶黏貼紙張，或把畫紙夾住，置於木板上或畫框裡（又稱為裱紙），來避免起皺。

其他輔助用具
LES AUTRES SUPPORTS

- **亮光紙**：亮光紙非常雪白，也非常光滑。由於在乾燥的亮光紙上作畫，難以去除痕跡，所以亮光紙令人生畏。不過亮光紙產生的光暈比較自然，經驗豐富的畫家喜歡用亮光紙來畫肖像畫，以及畫作中包含比較多的人體姿勢。

- **聚丙烯合成紙**：德國品牌「拉娜」(Lana) 推出這種紙已經有好幾年。這種紙也稱為「Yupo紙」，有很強的可逆性。水彩顏料會在這種紙上滑動，並產生特殊效果，所以對於尋求刺激的人來說，這是一種好玩的紙。聚丙烯合成紙非常白，所以也很明亮。要把水彩顏料能固定在聚丙烯合成紙上的話，應該用噴霧器上漆。

- **報紙和其他回收紙**：絹紙單獨使用可能會顯得過於纖細，但你也許能貼在水彩畫中，使它與畫作融合。而像牛皮紙這一類的紙張也是有趣的素材。此外，某些紙張上原本就有顏色，這種色紙也是很好的媒材。

　　不僅能在紙張上畫水彩，你也能在畫布和木材上畫。還有一些人會用樹脂來固定水彩顏料……所以說，如果你能找到在某種素材上固定水彩顏料的方式，那你當然能使用那種媒材！嘗試所有新事物吧！

▲ 畫在回收舊書上的一艘帆船

次要用具
LES ACCESSOIRES

以下提到的，都是畫水彩時的次要用具。雖然是次要的，但它們可能是作品是否出色的關鍵。有很多藝術家都十分重視這些用具，使用的頻率甚至高於畫筆。

這些用具可以用來創造出某些效果，例如顏料呈現的質感、筆觸……等等。

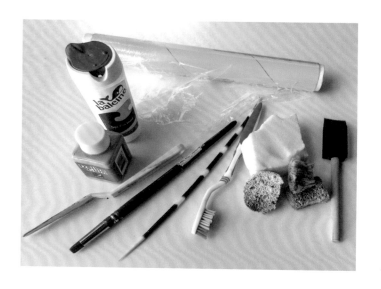

● 留白膠

留白膠是由植物分泌的汁液，與氨水混合製成。長期被誤解的它，作用是讓不讓水分滲入紙上的小地方。之所以會有這種效果，是因為塗了留白膠的地方會有一層薄膜，保護了底下的區域。畫完之後，只要輕輕摩擦塗了留白膠的部分就能去除，而底下的畫紙會變回白色。不過在木漿水彩紙上，留白膠不應過度使用，例如「公雞磨坊」的「嫣紅」系列水彩紙。使用前，先用水在小容器中稀釋留白膠，使用時，你可以用它來塗抹細線，或是塗在小圓點上，也可以運用牙刷噴灑。

在將留白膠塗在乾燥的水彩紙上時，請使用矽氧樹脂製的刷子，或者是用小樹枝、畫筆的柄、塑膠刀等工具。千萬別把水彩筆浸泡在留白膠裡，否則會附著在筆毛上難以脫落！此外，要先讓塗在紙上的留白膠變乾，才能開始作畫。畫完之後，你得再讓畫紙乾燥，才能用橡皮擦或手指去除留白膠。最後，受植物汁液保護的部分會保持原本的白色。

Tips
這種植物汁液可能會嵌在紙張纖維裡，導致塗上之後無法去除。所以得注意：別讓留白膠在紙上的時間超過兩、三天！

▲ 去除留白膠前後的對照

● 牙刷

　　牙刷也可以用來噴灑顏料。尤其當你想要表現「下雪」的效果時，牙刷這種工具非常適合用來噴灑白色或留白膠的液滴，而且無論紙張乾燥或濕潤，我們都可以這樣做。噴灑時，先把牙刷沾滿液態顏料，再用手指摩擦，就會噴出小小的水滴。

　　在鉛筆上輕敲畫筆噴灑出水滴，也可以獲得相同的效果。風槍也是另一種選擇。

● 海綿

先將海綿浸入水中再充分弄乾，沾上顏料之後在乾燥的水彩紙上留下印痕——這些印痕很容易讓人聯想到植物有關的圖樣。海綿不應濫用。如果你不想要相同的圖案不斷地出現在畫裡面，那麼你應該想得到：可以將海綿任意翻轉！

有些畫家會直接用海綿作畫，例如南非畫家亞妮特·鄧肯（Anet Duncan），或是法國畫家尚－方斯華·龔穆蘭（Jean-François Contremoulin）。

● 神奇海綿（科技海綿）

神奇海綿浸溼之後，除了能柔化乾燥水彩紙上的色塊邊緣，也能用來去除畫紙上難以應付的汙痕。除此之外，神奇海綿能讓紙上的某些區域脫色。例如以下這種常用的方法：用兩片塑膠片遮蓋畫作，形成一個模板，並將神奇海綿擦在塑膠片間。你可以用這樣創造出船隻的白帆。

● 鹽

鹽會沉積在略乾、表面無反光的畫紙上。此時先讓鹽吸收色素，等到紙乾了才用手把它弄掉，但別等太久，否則鹽會嵌在水彩畫裡。這麼做可以在畫中創造出小小恆星（均勻分散的細鹽），或是小小星群（沉澱顆粒比較緊密的粗鹽或細鹽）。

● 噴霧器

找到合適的噴霧器有時並不容易。有園藝用品店大範圍的那種，也有藥物、化妝品和洗潔劑的那種。但要注意的是，噴霧器的噴流必須規律均勻，噴出來的水滴雖然不用太小，但水滴與水滴之間的距離要夠近。

為了避免噴霧器噴出意料外的大水滴，你可以先在窗戶玻璃上試試看！真正噴在你的作品之前，噴霧的距離與手指在扳機上施加的壓力，是你必須了解的祕密。

在乾燥的紙上噴灑水霧，會創造出一些水的足跡，你不僅能藉此在畫紙上模擬植被、樹木，也可以用來模仿一些物質，例如毛皮等等。當畫紙上布滿水滴，你就能接著加進液態顏料（請參閱 P. 86 的〈淘氣刺蝟〉）。

在已經塗上深色顏料，略乾無反光的水彩紙上噴灑水霧，會讓紙上看起來有小小的白色圓點，對於某些效果如下雪或特殊背景都很有用（類似於鹽）。

在乾燥的紙上噴灑水霧（先塗一層深色顏料的話，效果更好）之後，並蓋上一塊布：水滴落下的地方就會形成白色的小點。

●有皺摺的塑膠膜

像鹽一樣，塑膠膜必須在依然溼潤的水彩紙上使用。放上畫作之後還要再等大約十五分鐘，才能充分固定大理石花紋效果。固定之後，即使你拿起塑膠膜，紙上的花紋也不會消失。我們最常用的就是保鮮膜。當你用這種方法營造效果時，記得讓水彩畫自然乾燥，並在畫作上放置重物。

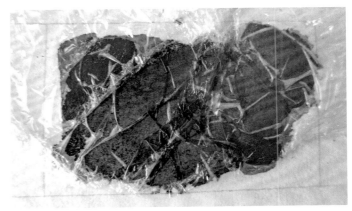

▲乾燥之後，大理石花紋的效果就會固定。這時你　就可以輕輕拿起塑膠膜了。

●滾筒、印章、紙巾……

　　今日的水彩畫家，通常很講究各式各樣的效果與「竅門」。這些畫家會為了畫船纜，而用指甲刮劃畫紙表面，從前的觀念會認為這些新的作法簡直太魯莽了！

　　要為水彩畫製造出一些效果，你可以用紙巾在水彩畫上留下壓痕，也可以在剛畫好的水彩上使用印刷滾筒，或者把印台拿來當水彩塗抹，藉此在水彩紙上創造出各種特別的印記（某些貓咪其實很在行！）。

　　把舊的信用卡和會員卡留下來，也能巧妙地用來畫線。調成糊狀的顏料塗抹在溼潤的畫紙上時，你也可以運用這些卡片，靈巧地在水彩上挖個洞。將卡片的側邊浸泡顏料之後，在畫紙上摩擦可以得到類似樹皮圖案，或石材的效果。除此之外，調色刀也能在畫水彩時給你各種幫助（請參閱 P. 34 的〈顏料質感〉中「糊狀」）。

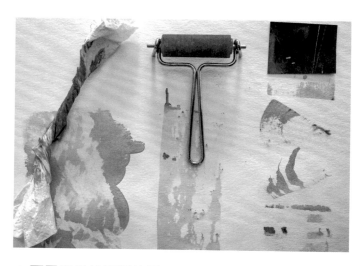

▲ 不同用具的不同效果

● 添加物

　　添加物大部分是溶劑和稀釋劑。使用添加物時，我們通常會將水彩顏料調成液態再加入（因為添加物會排斥顏料），否則就是在事前將添加物混合在水彩顏料中（因為添加物會減弱色調）。不妨試試松節油、酒精或者是牛膽汁，用噴霧器或直接混進顏料裡。

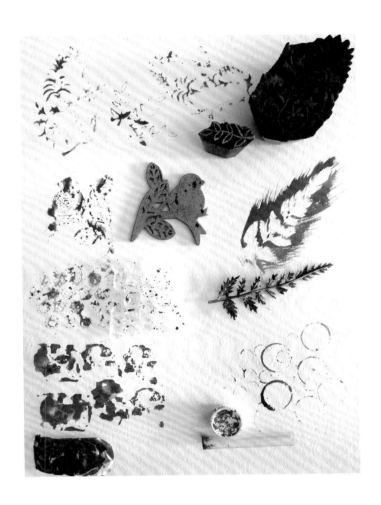

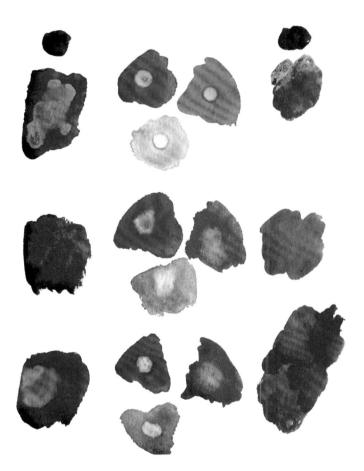

▲（由上至下）
群青色＋洋紅色＋酞菁綠＋松節油
群青色＋洋紅色＋酞菁綠＋酒醋
群青色＋洋紅色＋酞菁綠＋牛膽汁

CHAPTER 2

Apprivoiser l'eau

第二章

讓水分聽話

　　學習水彩很重要的，就是否能妥善調節水分。實際畫水彩時，為了讓自己能夠獲得預期的學習效果，你必須考慮以下三項因素：顏料、畫筆，以及水彩紙！

　　隨著時間的推移，這些學習過程中的調整，最後都會變得自然本能化，所以大多數水彩畫家在創作時，不會意識到自己正透過直覺，運用他們經過調整而學到的作畫技巧！

水彩紙的溼潤程度
LE DEGRÉ D'HUMIDITÉ DU PAPIER

畫水彩有幾項基本技巧，這些技巧都是取決於塗上顏料前紙張的含水量。我們將這些基本技巧，區分為幾種作畫方式。

● 在乾燥的紙上畫水彩

水彩紙最初的模樣，就是乾燥的紙。

● 在濕潤的紙上畫水彩

這種畫法包括只將畫紙正面浸濕（甚至只需要局部濕潤），但這種方式已經足以歸類在「濕畫法」中。無論濕潤的畫紙是否平鋪在水彩本上，用這種方法濕潤畫紙，大致都只有朝上的那一面多少有濕潤。

● 在濕透的紙上畫水彩

將紙張從水彩本取下，浸泡在裝水的容器裡，大約泡十幾分鐘，藉此浸濕紙張上下兩面。之後平鋪在玻璃板，或者是夾在畫框，我們就能馬上開始畫水彩了。

畫水彩一定要了解水的特質。即使是「乾畫法」，也絕對有必要深入探究水的性質與奧秘。這是因為，乾畫法一樣是將顏料透過水沉積在乾燥的紙上。而在某些情況下，尤其是為了避免輪廓太清晰，也需要將顏料加水調成液態，並進行暈染。

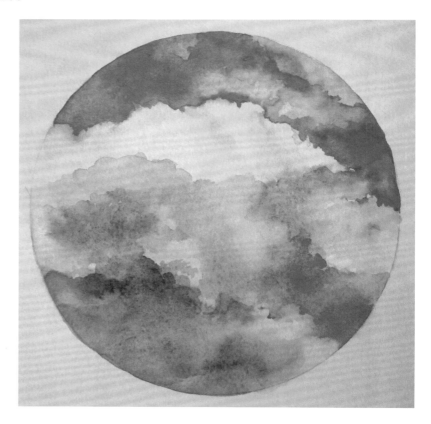

Tips
畫水彩時，我們很容易在不同畫法之間轉換。你可以在乾紙上開始作畫，然後在濕紙上完成你的作品，反之亦然，你也可以從濕紙開始創作，然後在乾燥的狀況下結束。

水彩三元素：顏料、畫筆、水彩紙

LA RÈGLE DES 3 P

● 顏料

　　無論要將水彩顏料調成糊狀、乳狀，或者調成液態……我們都會在調色盤裡，調出我們準備要用的顏料質感。為了方便起見，我們在本書會將擠出管狀水彩的顏料都直接稱為「顏料」，並在前面加上顏料的狀態，如糊狀、乳狀或液態。（請參閱本書P. 34〈顏料質感〉）

● 畫筆

　　無論筆毛材質是合成纖維，或者是動物毛，你都可以挑選尖的、斜的，或者是其他樣式的筆尖樣式。選擇好畫筆之後，用正確的方式讓你的水彩筆吸飽水分。（請參閱本書P. 36〈水彩筆〉）

● 水彩紙

　　無論是乾紙，或者無光、反光等濕潤程度不同的畫紙……，選擇你所期望的水彩紙張的含水量。（請參閱本書P. 38〈控制紙上的水分〉）

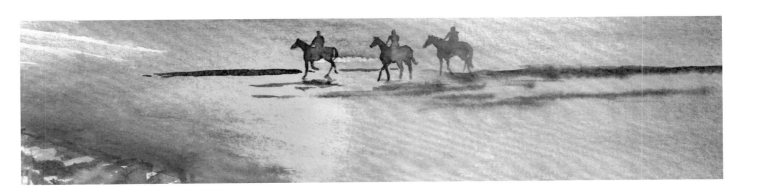

顏料的質感
LA TEXTURE DES PIGMENTS

畫水彩時，請根據作畫方式，或者是希望得到的效果，來選擇你需要的顏料質感。以下將你可能會選擇的顏料質感，分為三種類型。為了稀釋顏料，我們會加入水分，而這將影響顏料濃淡。可想而知，水分就是調製顏料質感的關鍵所在，而且當你用水彩筆攪拌顏料時，調色盤的主要部分就發揮了重要作用。

● **糊狀**

要調製成糊狀，只需要從管狀水彩擠出顏料之後，以微濕的水彩筆稍微攪拌顏料，就可以了。調成糊狀的顏料，會附著在水彩筆的那束筆毛尖端，而調成這種質感的顏料，幾乎只會在非常濕潤的水彩紙上使用。

我們也會用調色刀，在乾燥的畫紙上塗抹調成糊狀的顏料，然後用水噴灑，使它液化。這些作法保證有效！

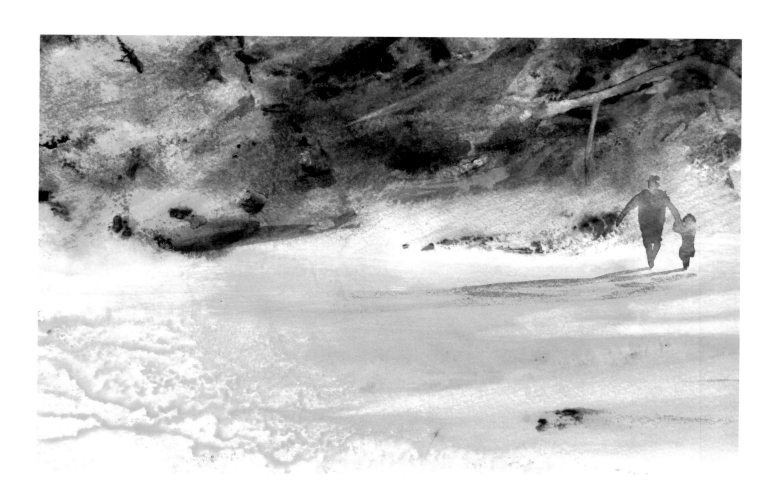

▲ 以溫莎藍調製乳狀顏料

● 乳狀

　　合成纖維水彩筆會保留的水分，原本就比圓筆要來得少。所以用合成纖維的水彩筆調製乳狀顏料，會比較容易。先從調色盤格子裡沾取顏料，並以濕潤的水彩筆攪拌，這時乳狀顏料在調色盤混合顏料的大凹槽中會有點黏性。

● 液態

　　圓筆的含水量原本就比較多，所以用圓筆來調製成液態是理所當然的事。不妨先從調色盤裡的格塊中沾取顏料，之後再以吸飽水分的水彩筆來稀釋。此時我們讓調色盤傾斜的話，顏料會在調色盤的大凹槽裡面流動。剛開始畫水彩時，將顏料調成液態是必不可少的階段。

▲ 以檸檬黃調製液態顏料

水彩筆
LA JUPE DU PINCEAU

● 在水裡開始用水彩筆

開始用水彩筆的意思，就是要將水彩筆浸在水裡，好讓它可以吸收水分。想像一下畫水彩時要用的筆，理論上那支筆一定都是濕的。

話雖如此，有些畫家為了要乾擦畫紙，以及為了要模擬材質效果，會用完全乾燥的水彩筆來畫，例如模仿木材或者石材。不過以我來說，我開始用水彩筆時比較喜歡稍微沾一點水，即使要使用「乾擦法」時我也會這麼做（請參閱 P. 98 的〈女騎士〉）。

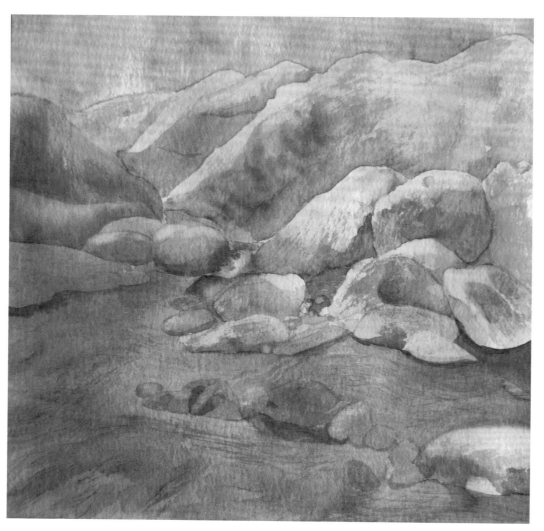

▲ 這幅畫中，乾擦法的作用是表達岩石上的材質效果。

● 調整畫筆的吸水量：壓筆

　　這裡所謂的「壓筆」，就是用畫筆盡可能精確地調節你在紙上每一個動作所需要的含水量。

　　無論是哪一種類型的畫筆，都先完全浸入裝水的容器中，包括水彩筆上的整個金屬環套與整束筆毛（請見 P.20〈用水彩筆畫出一切〉）。然後從一數到十。接著在容器邊緣按壓筆毛，藉此弄乾。水彩筆這時已經備妥，可以開始用了。視需要來重複這一項基本步驟：例如在更換顏色時，你可以愉快地在水裡攪動畫筆！

　　每一種類型的水彩筆，都有各自的筆毛填裝方式。像圓筆的筆毛是圓形，筆毛末端通常有點尖，這種筆的「筆腹」是蓄水池，含水量最多。壓乾能減少它們的含水量。

　　別像轉拖把那樣把筆轉來轉去，而得順著筆毛方向！使用貂毛水彩筆或中型圓筆，我都會在容器邊緣按壓三次左右，而且力道一定要輕柔溫和。

Tips
精通水彩的祕訣，就在於將筆浸入水中的瞬間，以及在容器邊緣按壓，藉此調節水分，這些動作都具有重大的意義。因此，你一定要很注意你的手部動作，千萬別讓自己的手「像機械一樣」，要意識到自己做的每一個動作。

控制紙上的水分
CONTRÔLER L'EAU SUR LE PAPIER

水彩畫要畫得成功，第三項不可或缺的元素，就是紙張。每一位畫家都有自己特別愛的畫紙——這句話絕對不是亂說的。畢竟在水彩領域留意紙張的狀況，如同你在廚房也必須注意烹調的狀態一樣！

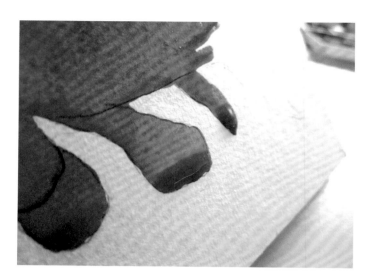

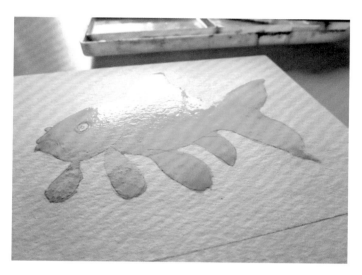

▲ 某些畫家會區分才剛畫好有反光的水彩紙（如上圖）與乾燥的水彩紙。有時紙摸起來是乾的，但背面卻還是微濕狀態。如果使用畫框會比較清楚意識到這件事，但對於水彩初學者來說，建議先選用紙張會平鋪的四面封膠水彩本會比較好。

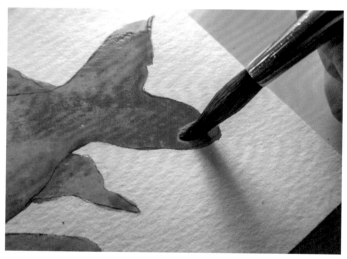

▲ 先讓水彩紙傾斜，再吸收紙上的水滴。

Tips
非常濕潤的紙會有反光，而且有時候會形成一些小水灘。
等到紙張纖維開始吸收紙上的水分，或當水彩紙上的水分蒸發（天氣熱的話會蒸發較快），紙表面的反光就會消失。
最後我們觸摸水彩紙時，如果不會移動任何水分，也不再感覺到濕潤，這就表示水彩紙已經完全乾燥。

● 人工乾燥畫紙

必須要讓紙張變乾時，你可以運用吹風機或熱風槍（請注意：熱風槍這種工具很燙，潮濕處會乾得很快，你得從遠處吹乾，而且要不斷移動！）。乾燥會使顏料變暗淡。別濫用這項技巧。

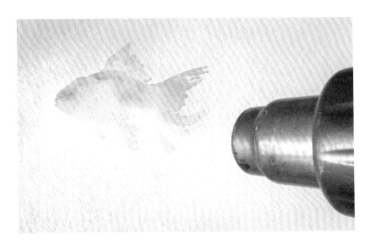

▲ 上圖的熱風槍太靠近水彩畫了！

● 重新濕潤畫紙

當水彩紙尚有光澤時，我們可以用水霧細緻的噴霧器重新濕潤畫紙，讓水分維持得更長久。

而如果水彩紙已經乾燥，我們要以非常輕柔的方式，來重新濕潤紙張。此時會使用濕潤的圓筆，過程中切勿摩擦！必須讓水彩筆「筆腹」部分裡的水接觸紙張。木漿水彩紙性質與棉漿水彩紙相反，顏料不會深入這種紙張的纖維，所以不當的摩擦會導致紙上的顏料褪色。如果要重新濕潤木漿水彩紙時，你得先借助這道輕巧細膩的程序，後續在紙上進行的步驟才會成功！

▲ 水彩筆「筆腹」的水滴

● 朦朧或清晰？

如果你的畫紙微濕或已經浸濕，作畫時就會得到朦朧的效果。而如果你的紙是乾燥的，那麼顏料的沉積就會比較清晰。

重點整理
POUR RÉSUMER

- 你在水彩畫上進行每一個步驟，都要思慮周全。
- 要仔細選擇合適的**畫筆**，並用正確的方式讓它吸水。
- 在調色盤上調製合乎預期的**顏料**質感，或者是調出合適的顏色。
- 依據你的需要，來決定是否濕潤**水彩紙**。

在大部分的步驟中，不是會畫紙更濕潤，就是讓畫筆的含水量更大，或是讓顏料更稀釋（也就是液態顏料）。本書「水彩三元素」的法則並非一成不變，但可以幫助初學者開始畫水彩。

運用這個概念畫水彩時，我們會將這三種元素裡的其中一種（水彩紙、畫筆或顏料）當成供應水分的主要方式。

	水彩紙	畫筆	顏料
濕畫法	**水量大** 使用**濕潤**或**浸濕**的畫紙。	**水量少** 使用較乾的動物毛畫筆，或用合成纖維畫筆。	**水量少** （飽和度高） 使用**乳狀**或**糊狀**的顏料。
渲染法	**水量少** 使用**乾燥**或**微濕**的畫紙。	**水量大** 使用含水量大的合成纖維畫筆，或用動物毛畫筆。	**水量少** （飽和度高） 使用**液態**或**乳狀**的顏料。
重疊法	**水量少** 使用**乾燥**的畫紙。	**水量少** 使用較乾的動物毛畫筆，或用合成纖維畫筆。	**水量大** （飽和度低） 使用**液態**的顏料。

Tips

剛開始畫水彩時，即使使用上述讓水彩紙、畫筆或顏料最濕潤的技巧，我們基本上還是會將水彩紙留在四面封膠的水彩本裡，像是在商店裡那樣原封不動，而不要將平鋪的水彩紙拆下來。

練習：動手寫「Aqua」

EXERCICES : ÉCRIRE « AQUA »

用不同的水彩筆，按照以下幾種方式寫「Aqua」這個詞，你很容易就能觀察到畫紙、畫筆和顏料的相互搭配會得到什麼效果。在調色盤中調製你需要的顏料，記得為以下每一項練習都要更換新的畫紙。

- 乾燥的水彩紙
 +
 中型圓筆
 +
 液態顏料

- 乾燥的水彩紙
 +
 中型圓筆
 +
 液態顏料
 +
 暈染效果

用浸濕的畫筆混和溫莎藍顏料：變成了液態。為你的畫筆增加足夠的水與顏料，這樣就不用在寫字的過程中一直補充了！

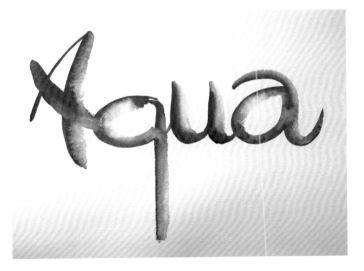

在這種方式下，你要逐步處理每一個字母，讓寫下的字母模糊，第一筆要飽持濕潤。每次都重新浸泡圓筆，洗完按壓三次，然後將畫筆放在藍色顏料邊緣。由於水彩筆所含的大量水分，這時候字母的外觀，或多或少都會形成模糊的暈染效果。

> **Tips**
> 當水彩筆的水分變少，就會產生乾擦效果。反之，在濕潤的紙上則會出現小小暈染。水分和開始變乾的顏料相遇時，總是會形成暈染效果。

- 微濕的水彩紙
 +
 合成纖維斜筆
 +
 略帶黏性的乳狀顏料

- 濕潤的水彩紙
 +
 合成纖維斜筆
 +
 略帶黏性的乳狀顏料

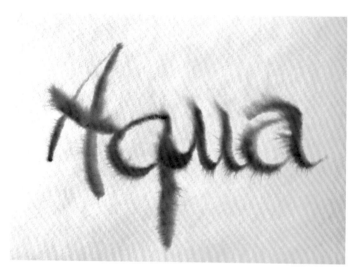

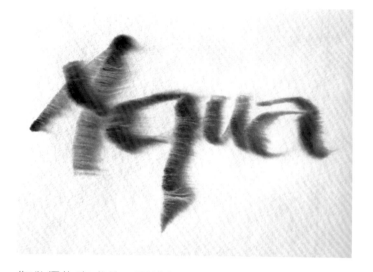

先以大型圓筆濕潤整張畫紙，然後傾斜水彩本，清除紙上多餘的水。接著將水彩本重新放平。此時你在紙上寫「Aqua」這個字，顏料就會蔓延開來。這個練習中，不須暈染就能讓字母邊緣變得模糊。

為了熟悉斜筆的操作，你不妨試著將畫筆轉向，體驗它的圓潤細瘦。換句話說，線的寬度取決於你手的方向與起伏。

你必須先完成前一項練習，用水彩描繪出「Aqua」這個字，然後將你的水彩本傾斜。

此時顏料會在水彩紙濕潤處緩緩滑動。之後你必須決定何時讓水彩紙放平，讓顏料靜止不再滑動。最後平鋪乾燥。

Tips

注意，環繞水彩本的封膠有時會阻礙水分的流動。所以請別猶豫，直接除去這些部分，如此一來多餘的水就能自由流動。

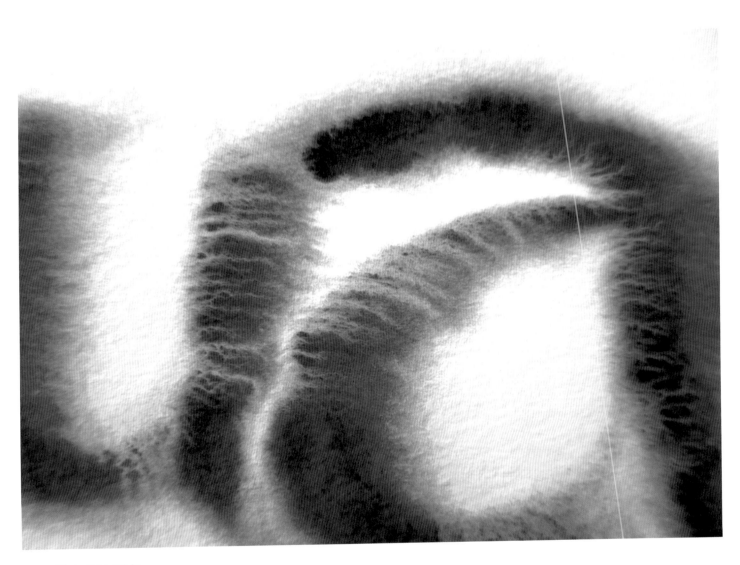

▲ 近看水分沖刷處

● 濕潤的水彩紙（完全渲染為藍色）
↓
乾燥之後，用合成纖維斜筆去除顏料

先以大型圓筆把水彩紙上的每個地方都弄濕潤。接著以溫莎藍的液態顏料，色調均勻地塗覆整張水彩紙——必須要顏色勻稱，沒有深淺或濃淡不同。

為了讓水彩本上的水彩紙能均勻濕潤，你揮灑水彩筆的動作必須要交叉進行。第一遍是水平方向，第二遍改為垂直方向，接下來再從水彩紙的四個角落，以對角線的方向來畫。如果你發現傾斜時，水彩本下方會有水滴，那就得清除紙上的多餘水分。

之後要等水彩紙自然乾燥，你也可以用熱風槍或者吹風機。紙乾了之後，接下來的步驟要以斜筆進行。使用斜筆吸水，再盡量以筆尖在紙上滑動，但不要摩擦，寫上「Auqa」這個字。

Tips

這種去除顏料的方式，我們稱之為「脫色」。記得不要摩擦！水彩筆中的水分會趕走紙上的顏料（即使紙乾了也是如此），先是把水釋出，然後再吸收顏料。

我經常將水彩筆的「筆腹」比喻為吸塵器的集塵袋。當它充滿水分時就無法吸取顏料，但當它的水分釋出，就會有空間能吸收顏料。開始要讓畫筆吸飽水才行得通。脫色的技巧可以用在乾燥的紙上，也能用在表面無反光、微濕的紙上（請參考右頁），但要在棉漿紙上進行會比較困難。

● 濕潤的水彩紙（完全渲染為藍色）

↓

在無反光的紙面上，用合成纖維斜筆去除顏料

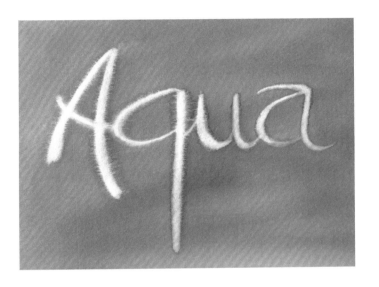

這項練習跟前一項相同，但不要等到紙完全乾了，而是等到紙的光澤沒那麼多，也就是略乾無反光的狀態。

此時你要是無法去除顏料，導致水分在紙上推開的顏料又重新聚攏，這表示你去除顏料的時間太早，不妨再等一會兒。

如果你覺得水彩紙上形成的暈染似乎太大，不妨先以指間清除水彩筆中的水分，再用它來吸收你加在紙上的多餘水分。吸除水彩紙上的水分，使這個地方變得像缺口一樣，如此一來，多餘的水分就不會在水彩紙上造成海嘯！要掌握我們在水彩紙上創造的缺口大小，在紙上寫字會是非常棒的練習。

你也可以將圓筆弄乾之後來做這項練習。你除了會發現這也是有用的方法，而且依個人情況，有時候以圓筆還會更加容易！

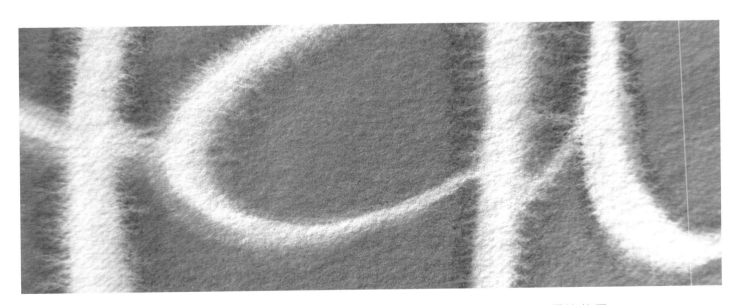

▲ 靠近看，會發現輕微的暈染效果

CHAPTER 3

Premiers pas

———— 第三章 ————

跨出第一步

　　要畫水彩有兩種途徑，第一種是不給自己犯錯的機會，這樣的話，大大的空白紙保證會引發你的焦慮！另一種則是給自己一點時間，好好在過程中體驗畫水彩，同時也給自己多次考驗的機會。

　　本章有許多練習，你可以透過它們認識水彩中的用具及色彩，而且特別能讓你熟悉不同的紙張、畫筆濕潤程度，會有什麼不同的效果。在繪畫這個領域，我們的客戶就是自己。所以應該要滿足的人，也就是最重要的人，其實就是我們自己！

　　歡迎來到水彩的天地！

在乾燥的紙上，以液態顏料作畫

JUS SUR PAPIER SEC

水彩的基礎，建立在對水分特性的了解上（請參閱第二章〈讓水分聽話〉）。所以畫水彩絕對要研究水的優點與奧祕。即使是乾畫法，也要在乾燥的紙上用調成液態的顏料著色——由此可見連「乾」畫也都要研究水分特性。

● **畫一條魚吧……兩條也可以！**

水彩紙不適合用橡皮擦過度擦拭，所以對於畫在紙上的線條最好要有把握！如果你對自己沒有信心，不妨用描圖紙來畫，有很多畫家也是這麼做的。

▲ 構圖時不妨先簡單畫出方位，包括物體的上與下、左與右，以及分別要畫在紙上的哪個位置。你可以藉由點與點之間的關係，來定位每個點必須畫的地方，要畫得高一點或低一點？還是畫得偏右一點，還是偏左一點呢？

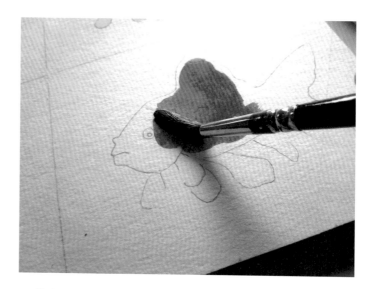

▲ 先浸泡中型圓筆的筆刷，再稍微稀釋德國「貓頭鷹」的橙色顏料，將顏料調為液態。接著將調好的顏料塗在水彩紙上的魚身上。為了讓魚的輪廓能盡量畫得精確，建議從中間開始慢慢著色。

Tips
後面的章節（P.84）會談到不先構圖就直接畫魚的方法，你也可以參考看看。

▼ 你也可以用不同顏色再畫一次！
　 下圖是先用溫莎紅來畫，再用溫莎黃來畫。

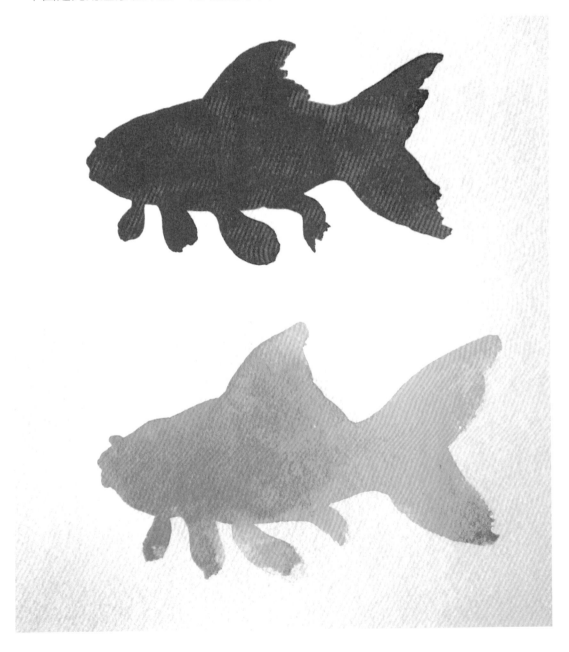

● 樹叢

　　最需要有深淺差異的顏色，就是綠色。因此在畫綠色時，要找出一些方法調配綠色，否則就是得回想起「混色表」（請參考 P.16）……。以檸檬黃為基礎調製出來的綠色，儘管鮮豔活潑，卻也略帶涼意。你可以為這種綠添加橙色，讓它更具暖意。一般畫水彩的方法會先從遠景開始畫，然後再漸漸畫出最前面的前景。

　　作畫時，不妨將偏暖的顏色都安排在前方，同時將偏寒的顏色安排於背景，這樣一來，這幅畫將會變得顯眼。如果你的作品的遠景朦朧，而前景清晰，大家將會對你印象深刻！

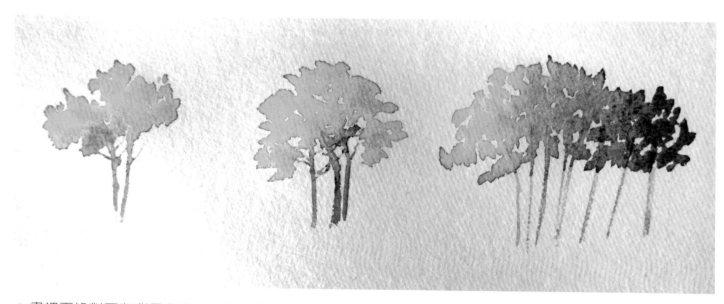

▲ 畫裡面絕對要有背景存在，才能使畫面中離我們比較近的樹木，在空間上表現出遠近距離。背景越是朦朧模糊，樹木就會越清晰。

Tips
你調製出來的色調，其中細微的差別能夠為你的作品營造出某種氛圍，甚至是季節感。

▲ 為樹木畫背景的過程和畫雲有些類似（請參閱本書P.68）。以中型圓筆在
乾燥的紙上塗上液態顏料，畫出細膩的色調變化。

▲ 在這個步驟，要為前景加上比較清晰的樹，而且前景樹木的綠色也都比較
偏暖（調色時以印第安黃當基礎，或是在綠色中摻入紅色）。

● 萬聖節南瓜

先構圖並畫好三個印度南瓜，再拿出中型圓筆。使用前要先浸泡筆刷（請參閱P.37），讓筆充滿水分卻不會滴水。

然後將德國「貓頭鷹」的橙色顏料調為液態，同時用水彩筆沾滿顏料，大量塗到紙上的印度南瓜。你也可以在橙色中加入焦赭紅，或者以焦赭紅與橙色輪流為南瓜著色。別忘了喔！著色時要從南瓜裡面開始，漸漸塗向邊緣。

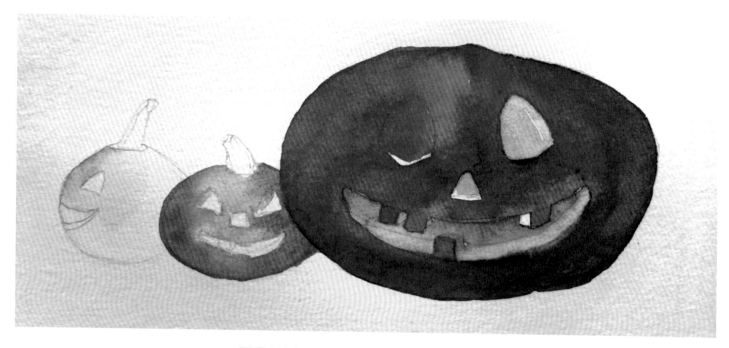

▲ 要畫左側的小南瓜時，你可以先用水彩筆上沾一點稀釋過的檸檬黃，並清洗之後再稍微弄乾。接著將微濕的畫筆放在黃色顏料塗抹處的邊緣，使顏料邊緣因而柔緩（所謂的「暈染」請參考P.41）。之後讓水彩紙乾燥。

Tips
「雙畫筆」是暈染的另一種技巧：一支畫筆表現顏色，另一支畫筆稍微含水。之後將微濕的那支放在水彩紙上，而且筆的位置要和顏料塗抹處有一點點距離。接著讓水彩筆緩緩靠近塗抹顏料之處，才能將色塊的邊緣畫得朦朧模糊。

Tips

只需要稍微濕潤平筆或斜筆（優先用合成纖維畫
筆），就能在木漿水彩紙上運用「脫色」技巧（請
參閱本書P.44），悄悄將你想去除的部分清理乾淨。
脫色時別摩擦水彩紙！如果沒有動靜，這表示你的
水彩筆不夠濕潤！這時候你不妨浸泡畫筆，如果有
必要可以多進行幾次「脫色」，之後再讓紙乾燥。

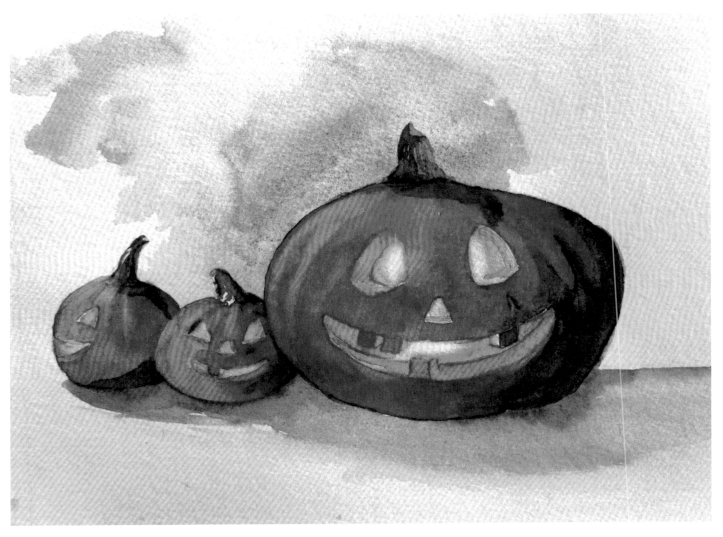

▲ 先混合鈷藍色與洋紅色（必須以藍色當主色），再以混合後的顏料來為南瓜畫上影子，
同時將已經調成液態的鈷藍色塗在當作底色塗上水彩紙。之後混合焦赭紅與群青色，調
成褐色來畫南瓜小小的梗。如果你和我一樣，碰到橙色顏料遮住南瓜雙眼的情況，那你
可以以微濕的小型斜筆，將南瓜雙眼和眼窩周圍的顏料都清理乾淨。

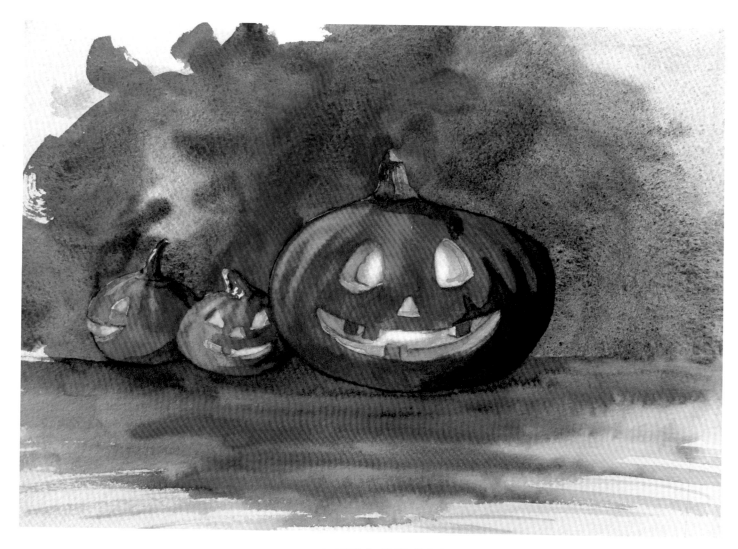

▲ 如果你想畫成這樣，可以以群青色與火星黑調成濃厚的液態
顏料，塗抹在印度南瓜的後方。比較強烈的底色能使賦予這
個主題一種夜曲氛圍。

Tips
在底色中加入深色，又稱為「戲劇化」的手法。這
麼做通常會使一幅畫的面貌，顯得比較不那麼「輕
盈」，同時也會變得比較寫實。

重點技巧：玩弄色彩
FOCUS : JOUER AVEC LES COULEURS

你可以在調色盤上找到全新的色彩，調色不但能自娛，做畫時也會更安心，甚至可以幫助你擺脫構圖時會出現的種種難題！我常常運用字母來測試顏色，你也可以用你名字的字母來畫卡片或是名牌。

在這個練習中，你要以液態顏料在乾燥的紙上作畫，建議使用斜筆，斜筆是畫線條的理想工具。你可以玩玩看鈷藍色、洋紅色加上德國「貓頭鷹」橙色混合而成的紫色，也可以試試蔚藍色加上火星黑……

Tips
無論顏料的透明度或顆粒度如何，你都可以觀察不同顏色的顏料之間會如何融合。

● 檸檬

畫這個主題時，必須先將黃色顏料調成液態，再使用中型圓筆練習。當你將顏料層層疊疊塗在微濕的水彩紙上，所有顏料就會相互融合。反之，要是你在乾燥的紙上疊加顏料，就會畫出疊色效果（可同時參考本書 P.95）。

▼ 之後在微濕的紙上同時塗抹橘黃色（黃色與橙色混和而成）與黃綠色（黃色與鈷藍色混和而成），或者也可以將上述顏料疊塗在紙上，讓它們融合為檸檬黃。

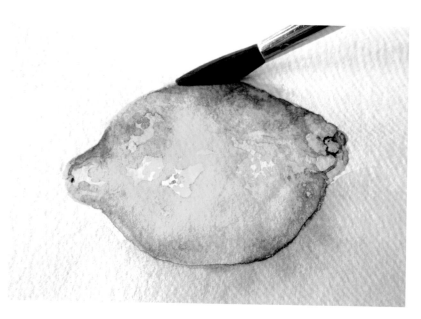

◀ 最後以調成液態的群青色再加一點洋紅色，描繪地上的檸檬影子。接著用這一支仍微濕的畫筆，在乾燥的紙上為檸檬稍微潤色，並勾勒出輪廓線條，修飾這顆檸檬，此時你在檸檬周圍畫的線會變得柔和。當一切都乾燥時，用吸有水分的圓筆在紙上輕輕渲染，並吸收多餘的水分。

● 洋蔥

　　仔細觀察洋蔥（直接買一個邊看邊畫更好！）。接著在調色盤上準備液態顏料（混合茌栗色與少許洋紅色），用的是圓筆。

▼畫洋蔥時，要使用介於洋紅色與茌栗色間、調得非常稀薄的顏料進行層層疊加，但每一層的分量都稍有不同。為了要使剛塗上的那一層顏料固定，塗完之後必須讓畫紙乾燥。

▶至於洋蔥中比較暗的部分，可以加入一些稀釋的溫莎藍（這個顏色很有影響力！），以及非常稀的群青色。等到洋蔥的影子乾了之後，如果發現顏色過於強烈，不妨用圓筆讓它變得柔緩。

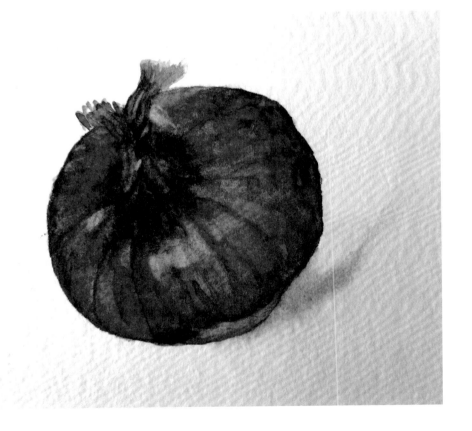

●雪人

　　先用鉛筆勾勒出雪人的模樣。接著再浸泡中型圓筆，之後弄乾讓筆尖不再滴水，然後使用這支筆來濕潤畫紙上雪人的部分。

▼ 將淺群青色顏料調成液態，再以圓筆沾塗在雪人的陰影上。用熱風槍讓水彩紙乾燥。

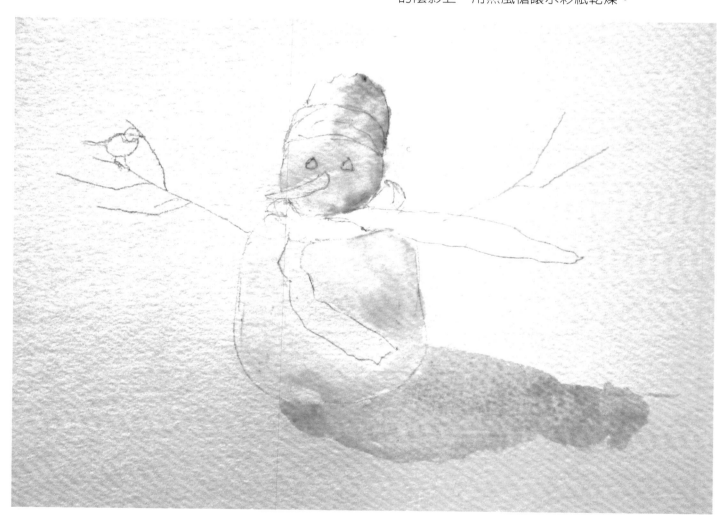

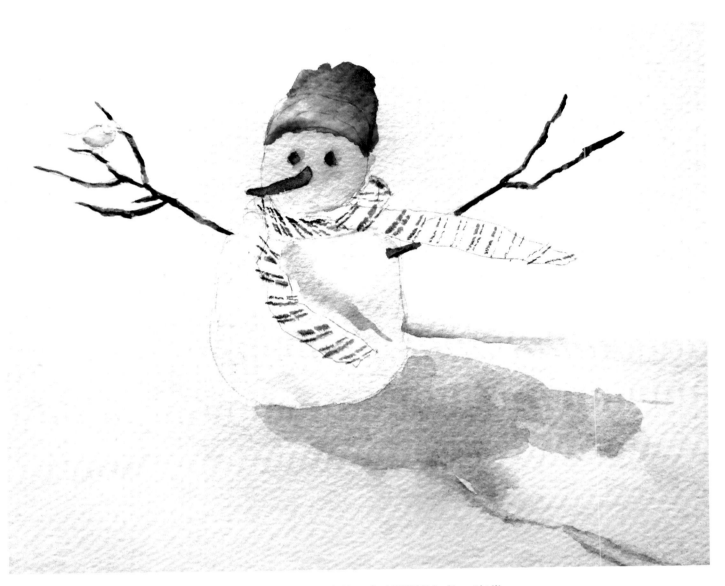

▲ 將德國「貓頭鷹」的橙色調製為只略含水分的液態，為胡蘿蔔上色。山雀
則是黃色。接著再混合溫莎藍與鈷藍色，為微濕的軟帽著色。圍巾的影子
使用調得很稀的溫莎藍處理。
以溫莎藍、橙色加上一點點溫莎綠調出褐色，準備為樹枝著色。你或許會
在著色過程中發現某種灰色，看起來引人矚目。如果你喜歡，那就用它來
畫圍巾上的條紋吧。畫圍巾條紋要用小型斜筆，別讓筆含水太多。

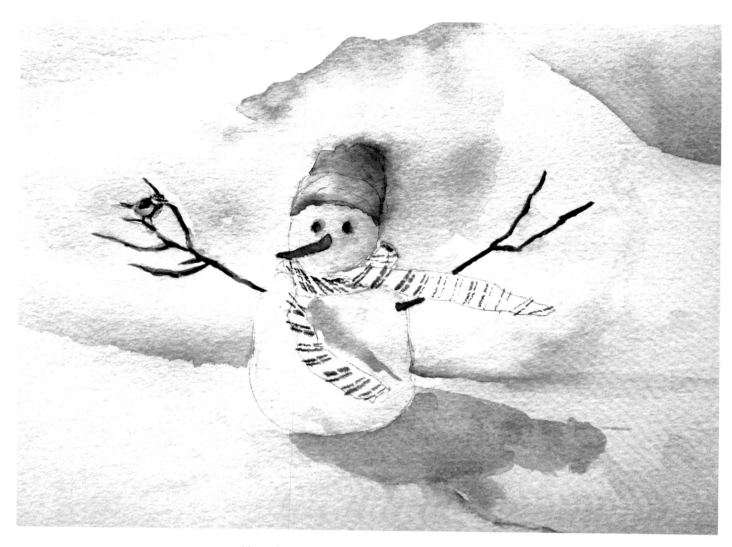

▲ 接下來我們來為背景的山脈構圖，然後將畫影子用的淺溫莎藍調成液態，
來為山脈著色。然後在山雀的翅膀和頭上都塗上溫莎藍，以及少許的焦赭
紅。

Tips
如果雪人軟帽上的藍色，能在背景的山脈中稍微暈
開，那效果還不錯……。紙就算乾了，軟帽的藍色
還是能像剛塗上那樣在畫面中蔓延。

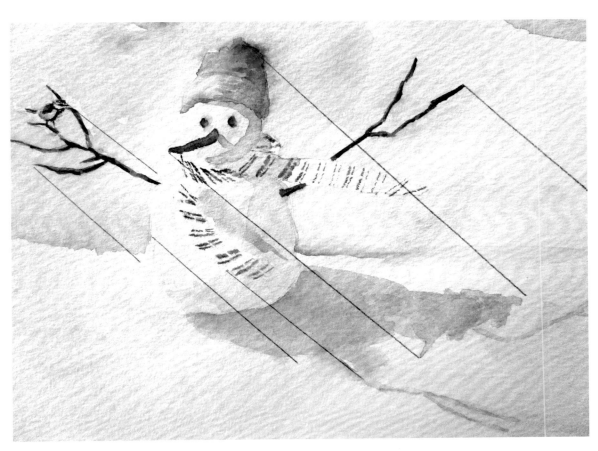

▲ 由於這個雪人不是依照實景畫的，你在畫陰影時可能會不知所措。上面的輔助線可以給你一些協助，讓你理解如何畫出並修正想像中的影子……

● 茄子

　　像我平常創作時一樣，通常我不會先打草稿，這樣就不會因為橡皮擦把水彩紙給擦壞了。從茄子的萼片開始：要是綠色（法國「申內利爾」的黃色，加上調得很稀、偏紅的溫莎藍）太過鮮豔，就用一點點德國「貓頭鷹」的橙色來處理。之後讓水彩紙乾燥。

▼ 先以圓筆將紫色調顏料（洋紅色加溫莎藍）調成液態，塗在水平的茄子上。再以微濕的畫筆將顏色往上拉，使顏色產生暈染。之後將洋紅色顏料調成乳狀，加進茄子左側與中央的濕潤處。接著讓水彩紙乾燥。

在前面用的紫色裡添加橙色，讓它近似於栗色，並塗在右側的茄子兩旁。接下來不妨在中央按壓吸水的畫筆，形成暈染。之後將橙色顏料調成濃稠的液態，加在紫色顏料的濕潤處，使之淡化。然後讓水彩紙乾燥。

▼ 為兩個小茄子著色時，像前面的步驟一樣，先備妥紫色顏料。之後將紫色塗在畫了綠萼的茄子上（右邊的小茄子），再用微濕的水彩筆上放一點稀釋的洋紅色，為左邊的另一個小茄子著色。接著讓水彩紙乾燥。
要為顏色比較深的萼片著色時，可以用紫色顏料乾擦畫紙（請參閱本書P.98）。

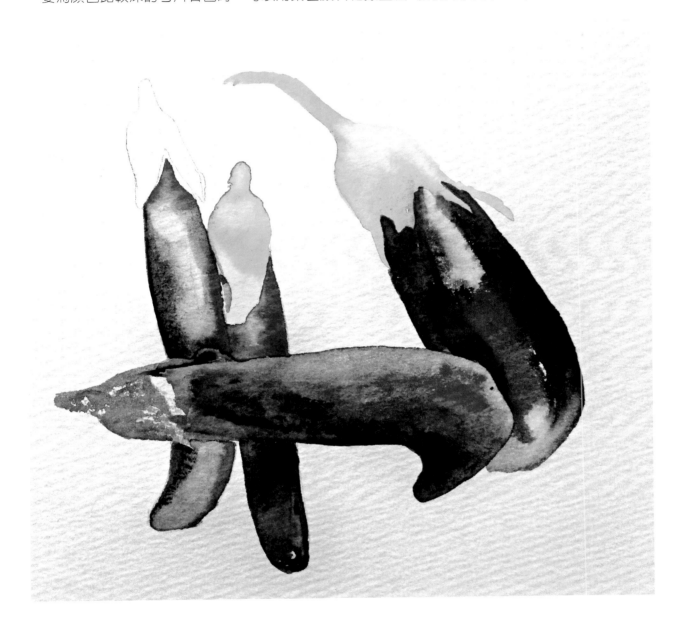

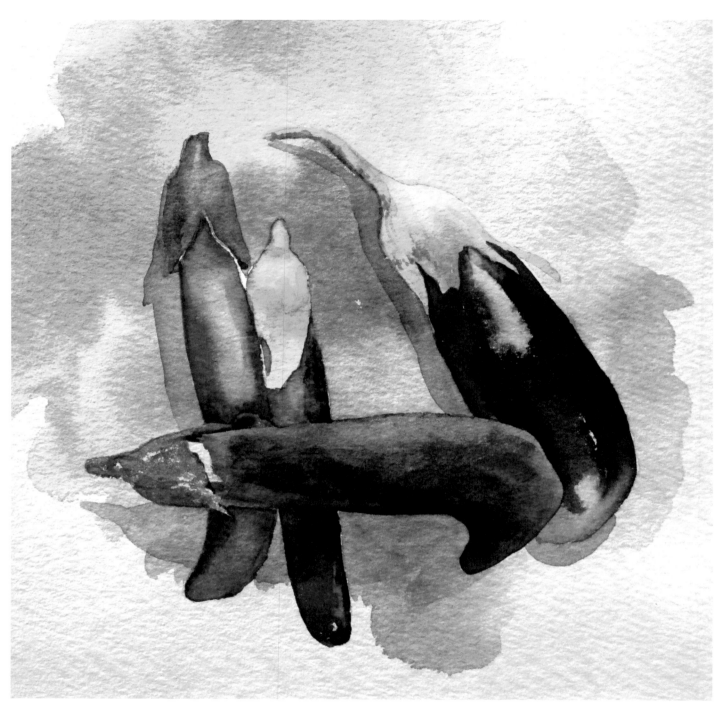

▲ 在紫色顏料中加點橙色，用來畫小茄子的栗色帽兜。畫底色時要以綠色作為基礎，加上少許橙色調成赭綠色液態顏料。這會讓你調出一系列接近赭色的顏料，也能形容是一種卡其色，而且其中的深淺濃淡都不一樣。

當水彩紙上的一切都已經充分乾燥，就可以使用淺紫色顏料（這時用的顏料必須再進一步稀釋）來描繪地上的影子。

重點技巧：暈染
FOCUS : L'ESTOMPAGE

暈染可以從深色的部分畫起。當你用微濕的筆，畫過玫瑰花的深色部分，藉此為花朵稀釋顏色，你就會創造出明亮的區域。在這個練習，你將從花朵中央開始，一直畫到花朵外側的大花瓣。

畫花瓣時，你會使用更濃的紅色來進行暈染，這樣色素就會融合（擴散），從而得到創造出清晰度。你想要脫色多少次就多少次，你同樣也可以把已經暈染過的地方，再暈染一次！為了使顏色淡化，這麼做確實是好方法！

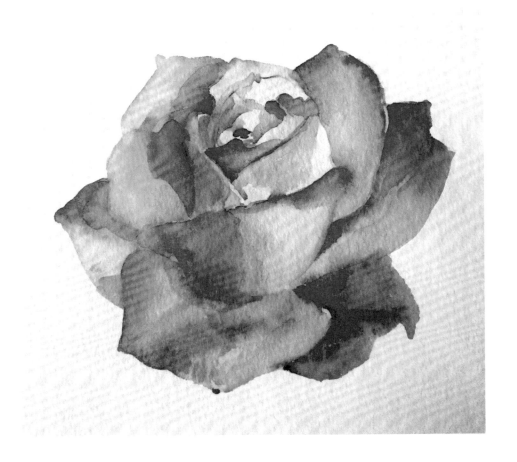

Tips
如果這項練習太困難，那你不妨在真正下筆之前先用鉛筆構圖。

在微濕的紙上，以乳狀顏料作畫
CRÈME SUR PAPIER HUMIDE

　　我們目前已經練習過如何在乾燥的水彩紙上作畫。現在我們即將要運用的顏料質感，是藉由濕潤整張畫紙，或者是只稍微濕潤畫紙上之後要畫的部分來達成。在這個練習中將使用乳狀的顏料（請參考本書 P.35）。

● 紅黑斑紋金魚

　　你應該已經認得這條魚了（請見 P.48）！開始畫這個主題時，建議先準備合成纖維斜筆，因為這種筆的吸水量比較少。

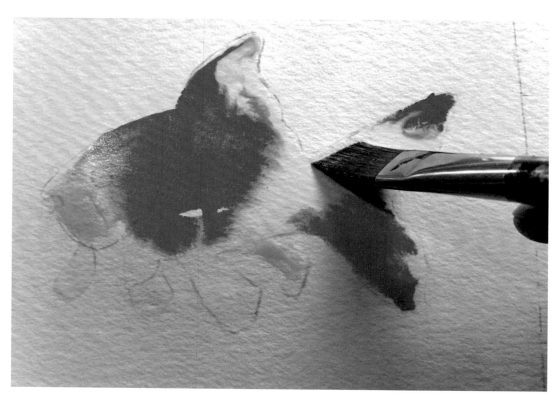

▲ 在水中浸泡水彩筆後（泡水的時間必須限制在幾秒鐘內），先沾取溫莎紅，到調色盤裡混合顏料的凹槽攪拌，接著從魚的中央開始塗。以檸檬黃重複這一道程序：即先浸泡畫筆，在調色盤裡調出有黏性的乳狀顏料……

Tips
用畫筆沾乳狀顏料時，紅色顏料不該滴下來，必須是附著在筆毛上的狀態。

Tips

當黑色顏料不太融入黃色或紅色的時候，表示乳狀顏料調製得相當理想。不過你得當心，要是黑色顏料一點都無法在水彩紙上蔓延開，表示你的紙太過乾燥。如果黑色顏料散得太開，則代表你的水彩筆吸太多水，你得稍微除去筆腹的水分！

▼ 在魚身上不同地方，用畫筆加上火星黑的小小斑點（記得浸泡，然後用乳狀顏料……）。魚應該要一直是稍微濕潤的狀態（有點反光）！如果變成半乾的話，就在繼續畫之前將它乾燥，然後用非常柔軟的水彩筆輕輕濕潤紙張，但不要摩擦。魚乾了之後，你就可以用黑色顏料來畫魚的眼睛。如果你覺得太寫實，也可以用黑色麥克筆或黑色色鉛筆來畫。這種細節可以使用水彩麥克筆和水性色鉛筆等工具，非常方便。

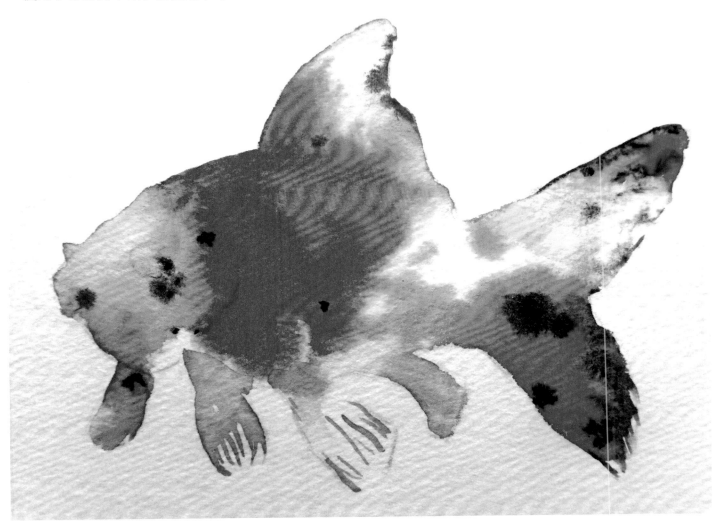

● 雲朵

在調色盤上調製好鈷藍色的乳狀顏料，並準備一支中型水彩筆和一支斜筆。

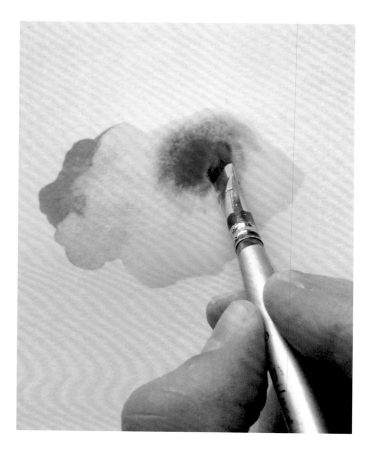

◀ 先用圓筆以「繞圈」的方式，將鈷藍色顏料塗在水彩紙上，也就是在紙上畫圓形。接下來洗好筆，用水將紙上藍色顏料延伸，畫紙上的藍色應該會因此變淺。之後再用這支只沾水的筆畫出雲朵的形狀。

▲ 拿起斜筆，在微濕的雲朵中加上調成乳狀的顏料。你也可以用法國群青色來畫這朵雲。

Tips

必須留意的相異之處：顏料雖然會在水裡散開，但在乾燥之處蔓延的範圍卻會受限。如果傾斜畫紙，雲朵下方會有水滴形成，這時不妨洗筆之後弄乾，再以筆尖吸收水分。

▲ 你可以加上火星黑，不過加的時候紙一定是微濕。你必須讓紙上有充足
　水分，有時卻又必須吸收多餘的水分！

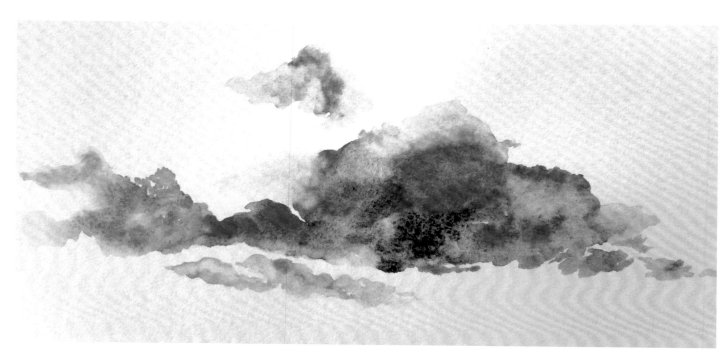

▲ 改變這朵雲的色調和形狀非常有趣！為了要畫出清淺色調，要讓用水分與用顏料的部分在畫面中輪流出現。你可以看看自己用中型水彩筆還是斜筆比較順手，藉由筆刷動作讓水彩筆填充水分時能更加靈敏。如果暈染不會造成水分泛濫，那在這時也相當好用！

重點技巧：濃稠的液態顏料
FOCUS : LES JUS DENSES

在這個階段，我們調成的顏料會介於液態（流質）與乳狀（具有黏性）之間。我們在定量的水裡加入顏料之後，調成的液態顏料會由於水分而變得稀薄或濃稠。但無論是哪一種，顏料在這個階段都必須保持流質的狀態。要描繪這一排冷杉上方的天空，你可以先混合土耳其淺鈷藍，和溫莎藍（暗綠），並以圓筆將顏料調成濃稠的液態，朝四面八方塗滿濕潤的水彩紙。

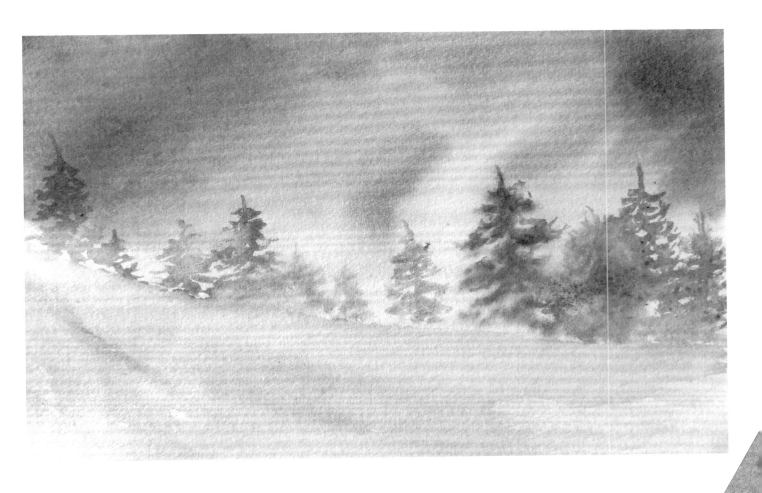

Tips
這一練習每次畫出的成果會完全不同，但全都具有教育意義。所以不要猶豫，盡可能多次重複練習。

● 蜜蜂採蜜

　　一開始紙當然是完全乾燥的，但你很快就要在微濕的紙上作畫了！首先，用中型圓筆將橙色與黃色顏料調成液態，在紙上畫出一個橢圓形區域。

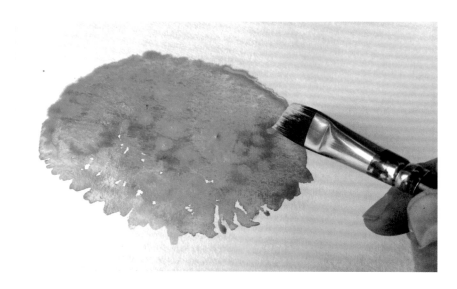

▶ 接著用斜筆在微濕的水彩紙表面，塗上調成乳狀的顏料。

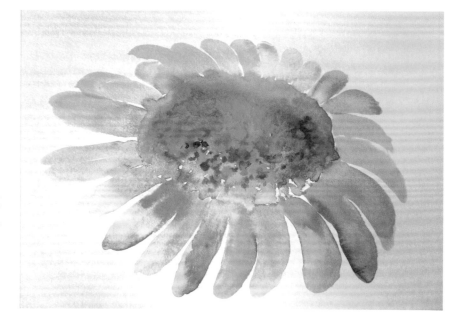

▶ 用摻入橙色的黃色的液態顏料畫出花瓣，注意在向日葵花心上方的要畫得小一些。然後將赭色顏料調成乳狀，為花心畫出色調變化。這時第一層的橙黃色顏料，應該還是濕潤反光的狀態。

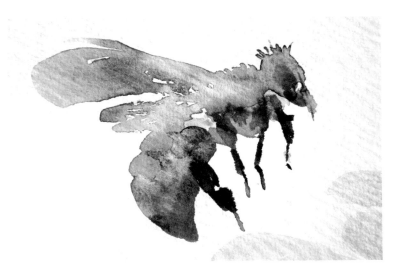

◀用液態的顏料在乾紙上畫蜜蜂，讓不同的顏色相互融合。蜜蜂的腳最後畫（溫莎藍和橙色）。

▼底色也是在乾紙上畫。以圓筆沾滿鈷藍色與洋紅色的液態顏料，色塊的邊緣用水稀釋。

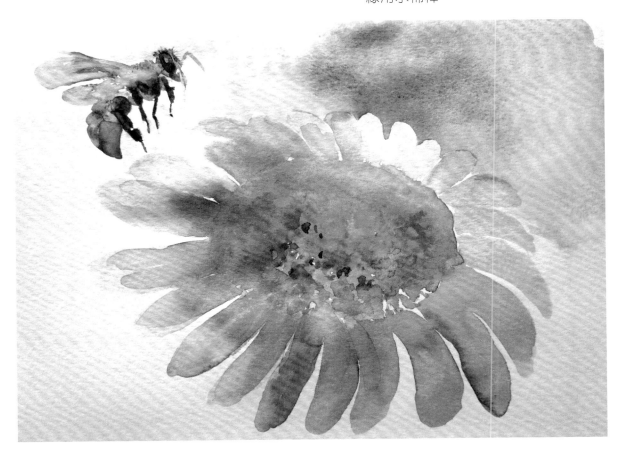

● 母雞與小雞

首先，用鉛筆先為母雞與小雞簡單構圖。然後混合偏紅的溫莎藍與茋栗色，調成乳狀。然後以中型貂毛筆或合成纖維斜筆，濕潤畫面中的母雞部分。注意，此時不要從水彩本取下紙張！

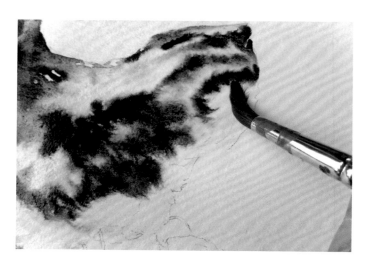

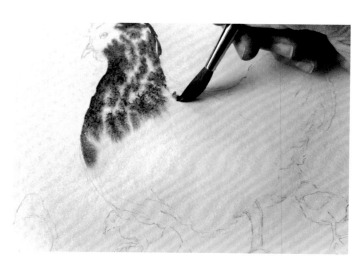

▲ 在濕潤有光澤的水彩紙上塗上一小塊、一小塊的乳狀顏料，做出羽毛的效果。

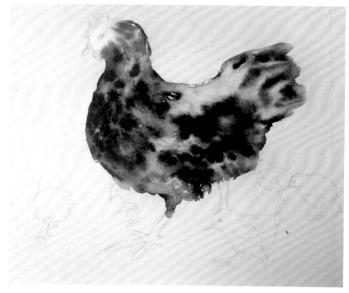

▲ 必要時可以傾斜畫紙讓過多的水分擴散。你的紙上不該有「水坑」。另一方面，如果水彩紙乾得太快，就讓水浸得更久些。

Tips

紙張的纖維會隨著環境空氣濕度的提高而伸長拉開。所以如果天氣太過乾燥，濕潤整張水彩紙的時間就要更久（這個練習是部分弄濕）。在此階段不要慌忙，紙張的濕度會延長顏料在水彩紙上的作用時間。

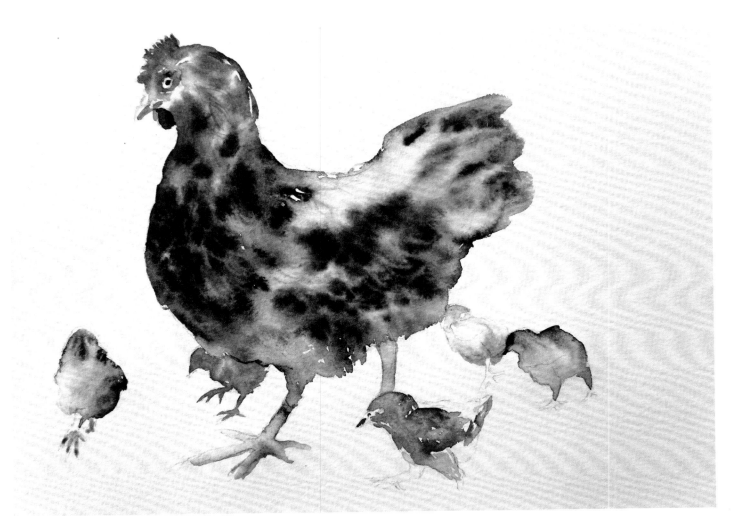

▲ 為了畫出淺色調，請使用中型貂毛筆沾濕畫紙。

▲ 水彩筆的含水量不高的話，畫出來的筆觸會很清楚。
如果顏料散得太開，也許是調色盤上的乳狀顏料含水過多，或者是洗筆後沒有把水分壓乾。
倘若顏料完全沒有散開，原因可能是顏料太糊（這時可以將筆稍稍浸濕），或者是水彩紙已經乾了。

Tips

注意：只將顏料用於有反光的紙上！因為在無反光略乾的紙上，所有新的動作都會導致一系列的顏料反應，例如暈染。因此我們時常會在課堂上聽見一句老話「愈修飾會愈糟」！

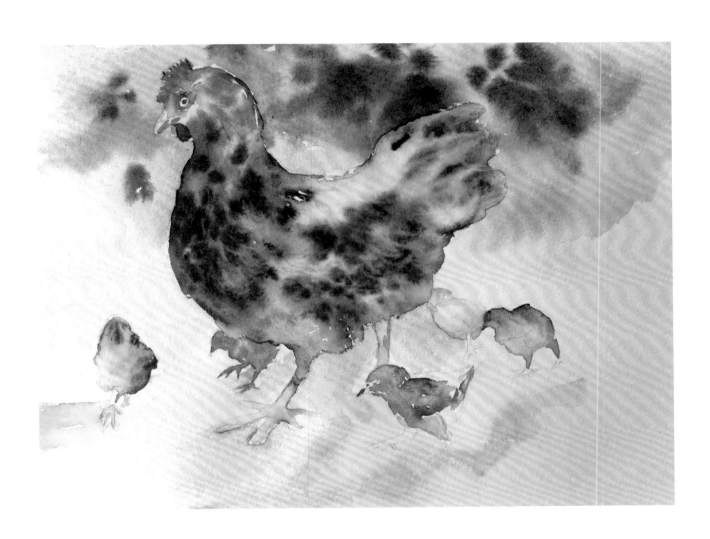

● 阿爾達里耶（Ardalie）的羔羊

先以鉛筆為小羔羊略微構圖後，再依照你的練習進展，一隻接著一隻弄濕。在這個練習中，你將會運用水彩顆粒來獲得有趣的素材效果（請參閱本書P.18）。

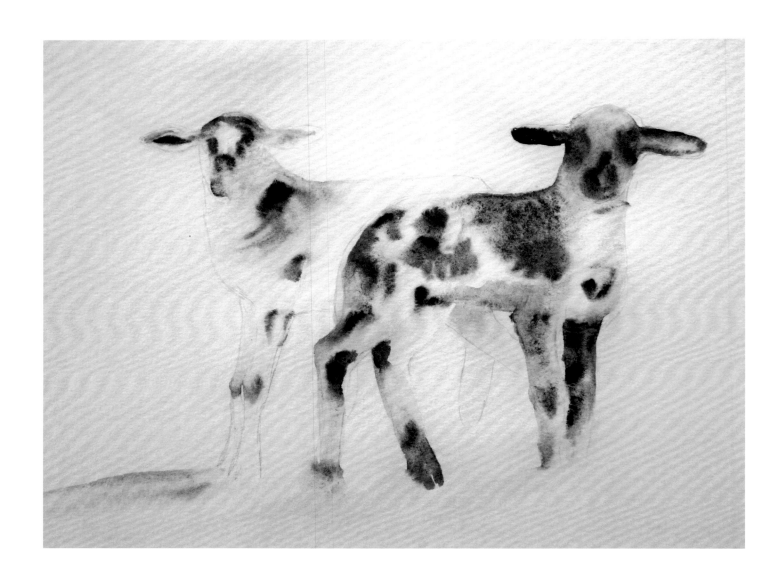

▼ 先以焦赭紅和少許黃色調出橙色，以斜筆畫出水彩紙右側的草。然後用群青色和一點黃色調出綠色，並以中型圓筆塗在紙張左側。等水彩紙乾燥之後，用稀釋的群青色畫上其他陰影。

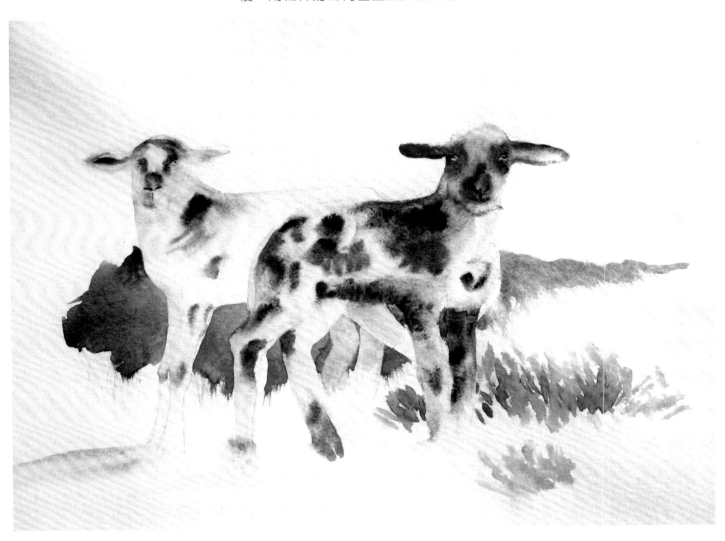

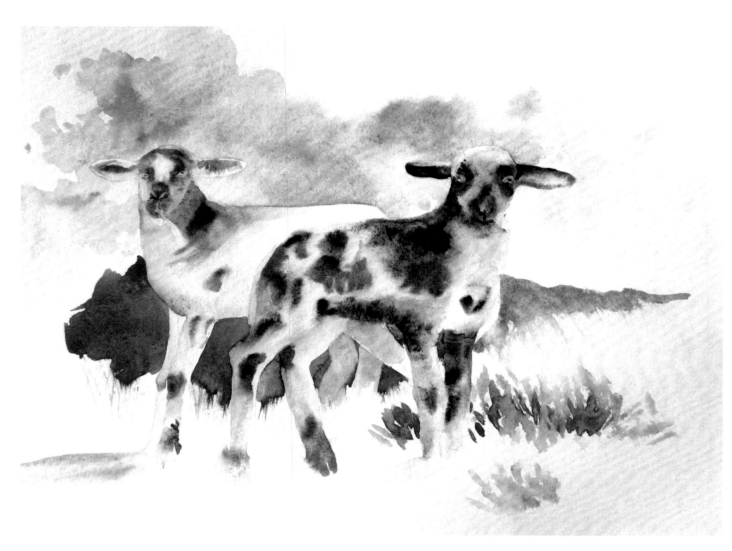

▲ 最後在乾燥的水彩紙上，用鈷藍色液態顏料以「繞圈」的方式畫上天空，
使其邊緣模糊（請參閱本書P.68〈雲朵〉），順利完成這一項練習。

重點技巧：在濕潤的紙上，以糊狀顏料作畫
FOCUS : PÂTE SUR PAPIER MOUILLÉ

接下來的練習，你將會體驗到紅色的色彩特質。開始畫這幅畫時，你要先決定好明度（明度包括白色、淺色、中間色與深色）。將斜筆用水浸濕，在調色盤裡攪拌溫莎紅，然後添加胭脂紅或者是鎘紅。

當水彩筆吸飽之後，就可以在濕紙上用糊狀顏料作畫了。要降低明度的話，要趁水彩紙還會反光時，在同樣位置多塗幾次。注意，顏料必須要融化在水中，紙張上不能出現未稀釋完全的痕跡。

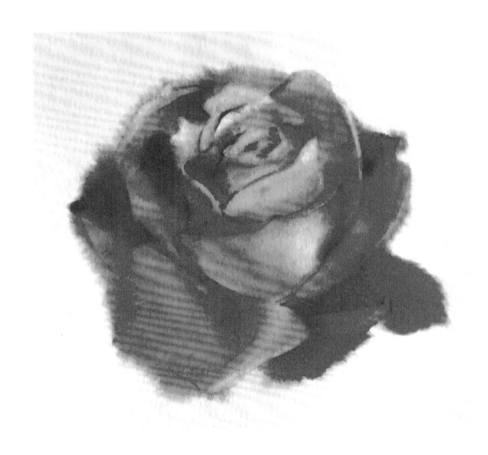

Tips
為花朵製造出豐富的色調。我在這個練習中用了不透明又重的鎘紅色（與其他紅色相比），而且這個顏色比較不容易在水裡散開。

CHAPTER 4

Des méthodes

–––––––––– 第四章 ––––––––––

水彩畫法

　　所謂的方法，就是為了某個明確的成果，而搭配條理分明、能依時序進行的具體技巧。水彩的畫法實在太多了，我不認為有一本書可以把這些畫法全都記錄下來！所以我從中選擇了某些方法，讓你日後畫水彩時都能派上用場⋯⋯

不打稿直接畫
PEINDRE SANS DESSIN PRÉALABLE

● 水中的魚

要嘗試這項不同的技術，請從你喜歡的簡單形狀開始練習（例如畫魚！）：選擇乾紙、中型圓筆，在調色盤上調好液態顏料……（請參閱本書P.33〈水彩三元素〉）

▲ 從中央開始，朝外塗抹顏料。

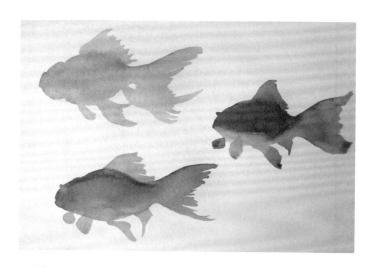

▲ 接下來，嘗試不沾顏料，只單純用水彩筆沾水來畫魚身上的一個部分（上圖用紅色的魚做示範），同時訓練自己在略乾無反光的紙上畫出暈染效果。

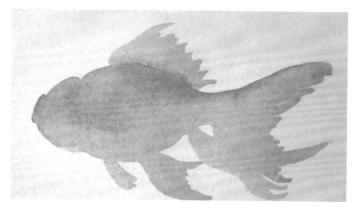

▲ 使用濃稠的液態顏料，讓著色時的色調保持恆定。

▼ 要適時清洗斜筆，才能徹底乾淨地去除顏料！

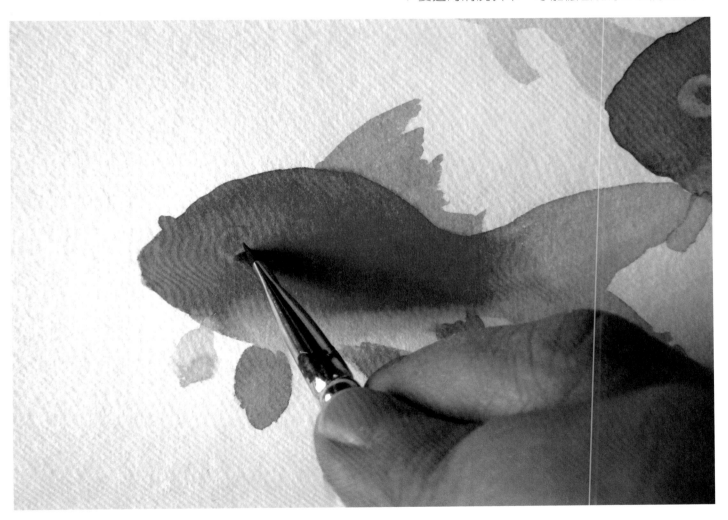

用噴霧器作畫
PEINDRE AU PULVÉRISATEUR

● 淘氣刺蝟

　　拿起噴霧器，然後抬起手臂在整張紙上噴霧，噴霧器與紙的距離約在 40cm 比較恰當。不要噴太多次，這會導致紙上出現「水坑」。噴出的小水滴最好數量夠多，而且間距小。

▶ 以斜筆混合橙色與焦赭色。調色盤上的顏料是乳狀的，而前個步驟用噴霧器噴在紙上的水會將顏料稍微稀釋。畫出小小的線段。

◀ 小水滴的特寫鏡頭——這些水滴都相當細，彼此的距離也相當接近。這時繼續用斜筆，畫出並排的小小線段。

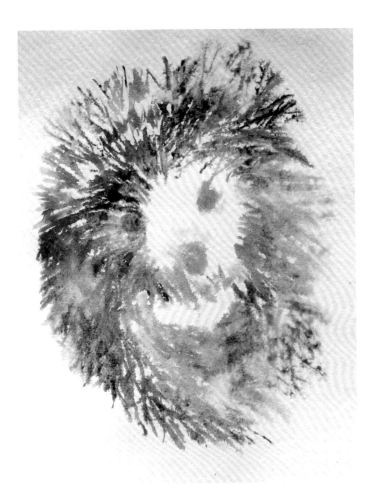

▲ 陰影部分有花栗色和群青色。

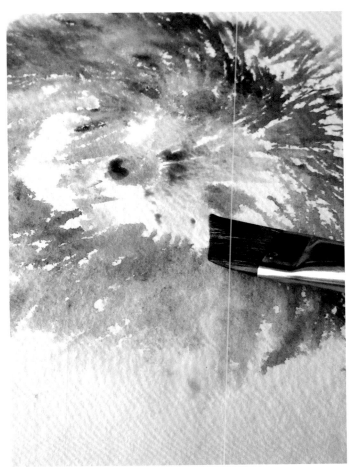

▲ 某些顏料的痕跡過於厚重，你可以用沾水的斜筆來稀釋顏料。

Tips
當你想要保留你做出的效果時，就讓水彩紙放乾；否則紙上的水分會持續影響顏料，於是你的畫就會變成兒童泳池！

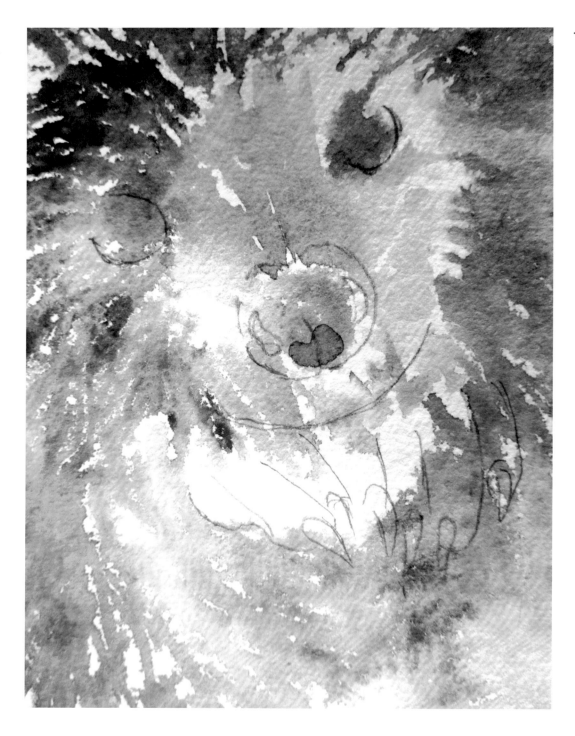

▶ 紙張乾燥之後，你可以稍微調整原本的構圖。

在乾紙上，用中型水彩筆將粉灰色的液態顏料塗在刺蝟的臉上，畫出臉部的濃淡色調。

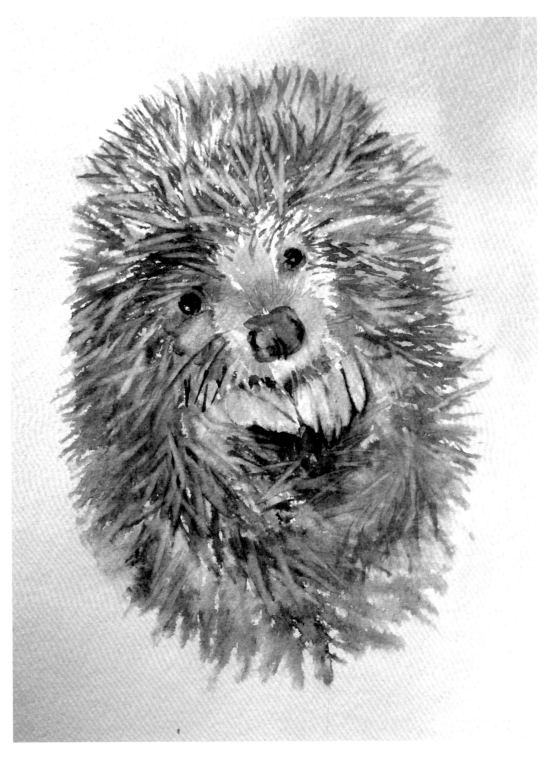

▲ 刺蝟的刺使用了加有橙色的褐色。你也可以用斜筆多次在其中清除顏料，畫出幾乎是白色的刺。上圖也強調了眼睛與前腳下幾乎全黑的灰色地帶，表現出刺蝟腹部的凹陷。接著再以小號水彩筆畫出刺蝟的鬍鬚。

用海綿作畫
AVEC L'ÉPONGE

● 白樺

先以大型圓筆充分濕潤整張畫紙,然後再清除紙上的多餘水分。

▲ 將溫莎紅調成濃稠的液態顏料,並讓顏料在水彩紙上半部蔓延開來。

▲ 在畫紙中間部分,使用德國「貓頭鷹」橙色的濃稠液態顏料。接著是以黃色和溫莎藍調製的液態大茴香綠,同樣讓它在水彩紙中央蔓延。最後在紙張邊緣塗上液態的群青色,尤其是紙張左側。之後輕輕傾斜畫紙,好讓紙上的顏色能相互融合,同時保留水彩紙下方的白色區域。

Tips
注意!紙張還濕潤時,紅色會非常鮮豔,但等到乾燥之後就會變暗。所以你可以考慮使用更濃稠的顏料!

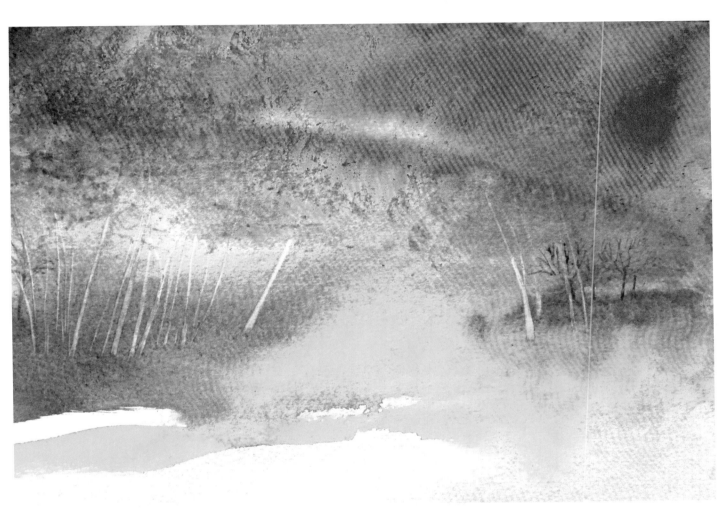

▲ 之後在略乾無反光的紙上，以斜筆去除紙上的顏料，畫出（水彩畫右側部分的）樺樹樹幹。接著繼續去除水彩紙乾燥部分（左側）的顏料。

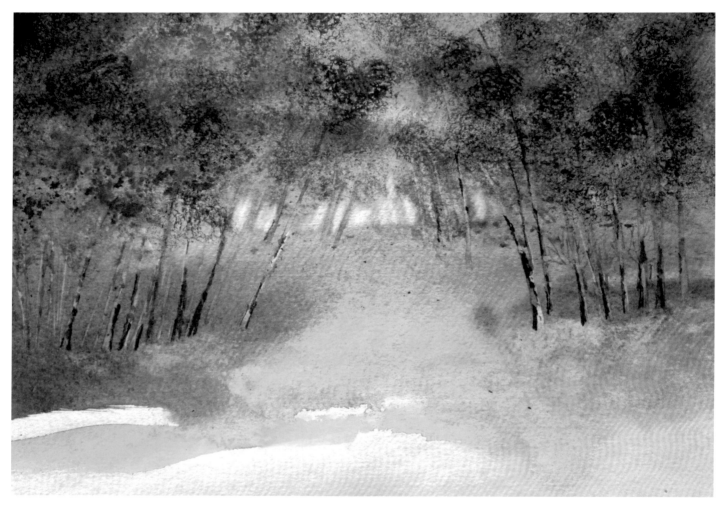

▲ 以去除顏料的方式完成樹幹之後，用一點群青色和火星黑為樹幹加上色調變化，畫出樹皮的斑點。可以用卡片這個小工具（請參閱本書P.28）來完成這個步驟。接著在群青色顏料中添加少許火星黑，以海綿沾取來創造出樹葉效果。之後再以中型圓筆的筆尖，在乾燥的水彩紙上畫出小灌木叢。

Tips
不要讓畫面過於豐富。可以的話，加入鹿或人物也無妨（請參考下頁），畫得的時候記得遵守比例上的標準！

重點技巧：直接畫法
FOCUS : LA PEINTURE DIRECTE

直接畫法（peinture directe）顧名思義，並不需要紙張與顏料之間的任何媒介。用這種畫法時，在容器中（小碟子、牛奶瓶蓋或優格罐等）準備好液態顏料，然後將顏料逐一倒在紙上，濕紙或乾紙皆可。記得保護你的桌子！祝你玩得愉快！

本頁的這一幅畫中，背景是隨機完成的。嘗試在紙上進行適度的留白，你會很容易成功。如果是木漿紙的話，你也可以用脫色或擦拭來將某個區域恢復成白色。

▼ 在這張畫裡，我用了些許黃色、德國「貓頭鷹」的橙色，以
 及美國「丹尼爾‧史密斯」的暗紫色。由於暗紫色中含有群
 青色，於是這種藍色顏料與黃色接觸後便形成了綠色。

渲染和重疊
LAVIS ET GLACIS

● 沙灘上的馬

　　從各個方向將畫紙弄濕之後，準備好相當濃稠的鈷藍色液態顏料，以及稀薄的洋紅色液態顏料。

▲ 用大型圓筆一口氣從水彩紙右側畫到左側，再從左到右，直到畫筆裡的顏料空了。接著
　用沾滿淺藍色液態顏料的畫筆，塗抹在水彩紙上，但要留下一塊水平方向的白色區域。
　之後用三角形構圖的方式，在右下角加入稀薄的洋紅色液態顏料。

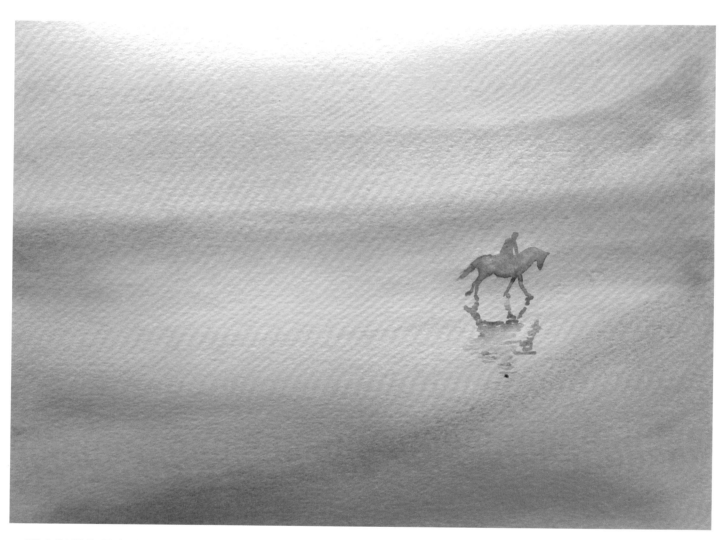

▲ 讓水彩紙乾燥之後，再加上馬匹（如果需要，可借助描圖紙）。
使用中型圓筆，以群青色從馬腹中央開始畫，最後才加上四隻馬
腳。

Tips

渲染包括部分或整張畫紙的顏料，可以是單一色彩
（所謂的「單色畫」）或多種顏色。

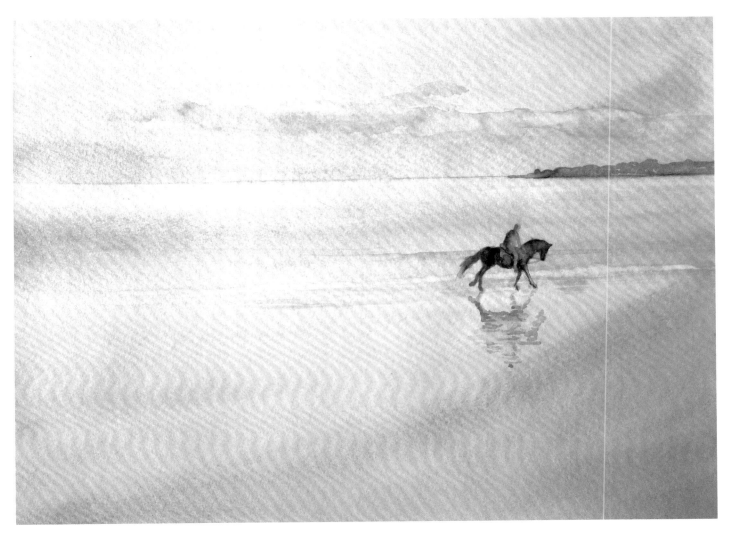

▲ 疊色時不妨加深馬匹的顏色（調製灰色的方式請見P.16），
用同樣的灰色來為地面上的水平地帶著色。之後在乾紙上去
除顏料，雲朵這時才會出現。
以稀薄的紫色混合洋紅色與鈷藍色畫出陰影。接著用淺藍色
的液態顏料突顯出地平線（請使用尺規測量，讓地平線與畫
紙的上下邊呈現平行）。

Tips
只要第一層顏料已經乾燥，就能疊畫其他的顏料！

乾擦法的素材與效果

FROTTAGES ET EFFETS DE MATIÈRE

● **女騎士**

　　處理風景的上半部時,不要預先濕潤畫紙。以大型圓筆沾滿鈷藍色的液態顏料。接下來只用一個動作,從右到左塗上藍色,當畫到左側最後三分之一時,用力加速畫過畫紙。這種方式得到的效果雖然難以控制,但你應該會發現紙上延伸部分,並不會均勻地滲入藍色顏料。

▲ 接著用中型水彩筆將黃色顏料調成稀薄液態,重複上面的步驟。接著是調成稀薄液態的洋紅色顏料。畫的區域到中央上半就停下來。

處理風景的下半部時，我們會在乾燥的畫紙上，
用含水量少的中型圓筆（洗完筆按壓4次），浸入鈷
藍色的液態顏料中，迅速而輕快地用「筆腹」刷過紙
張。

▼ 在這個練習中，不使用筆尖來乾擦畫紙。顏色會在筆腹接觸到畫紙的地方顯現，所以紙上會
有畫筆沒接觸到的小塊空白，而這些地方代表沙灘的低淺潮水所反射出的水光。

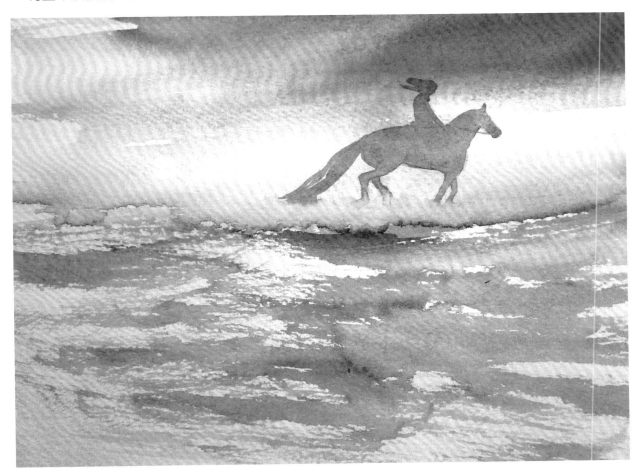

筆觸練習

TRAVAILLER LA TOUCHE

● 樹木

提到筆觸，我們通常只會想到塞尚的水彩畫。在這個練習中，先用鉛筆在紙上描繪出樹木與樹枝。接著稍微濕潤畫裡的背景，包括幾條分岔出去的樹枝。用中型圓筆將土耳其鈷藍色調成稀薄的乳狀，用於背景的底色。

▼ 用斜筆沾取群青色的乳狀顏料塗抹在樹枝上，同時保留一些空白。

如果紙還保持濕潤，可以繼續用茜栗色畫出樹枝的陰影色調。如果不再濕潤，請乾燥之後再以噴霧器重新濕潤畫紙。

接著以大茴香綠（黃色與土耳其鈷藍色）的液態顏料來修飾這幅畫。

弄乾蓬鬆的排刷，再將它浸入調成液態的土耳其鈷藍色裡，然後輕輕畫出圍繞在樹木周圍空氣中的那些條紋。

Tips
必須注意，就算紙張充分濕潤，顏料也只會在你塗抹的地方蔓延開來。

▲ 至於樹幹，先從群青色開始畫，之後加上少許焦赭紅的花栗色，最後是一點土耳其鈷藍色。使用排刷畫出條紋。讓顏色在紙上流動。

▲ 最後一個步驟，將花栗色加入溫莎藍調成液態顏料，再以中型
　圓筆加深樹枝的陰影色調（注意！這個顏色很厚重，所以少量
　使用就好！）。之後再藉由蔚藍色強調樹幹下方，以及畫裡的
　某些小樹枝。
　然後在依舊微濕的紙上，用焦赭紅在左側簡單畫上一塊（紙乾
　了之後就不會那麼鮮豔，如右頁）。

Tips
不同樣式的水彩筆、創作時的筆觸，以及或坐或站
改變拿筆方式，還有你持續某個拿筆方式的時間
——這一切都有助於訓練你畫水彩，並從中發展出
豐富多樣的手部動作。在繪畫領域，如果過於合乎
標準，常常就等於單調乏味，畢竟你可不是在幫牆
壁刷油漆！

畫建築物
PEINDRE DES BÂTIMENTS

● 泰姬瑪哈陵

先在調色盤裡混合、備妥乳狀顏料，再輕輕濕潤畫紙的每一個角落。

▲ 將淡藍色與粉紅色混合些許洋紅色及鈷藍色，並讓這些顏料相互滲透，使它們在水彩紙上渲染。

▲ 如果紙乾了，請在塗上顏料之前重新適度潤濕。然後在微濕的紙上，以調成乳狀的深綠色顏料，在背景（德國「貓頭鷹」的橙色與鈷藍色渲染處）的右側畫出樹叢。

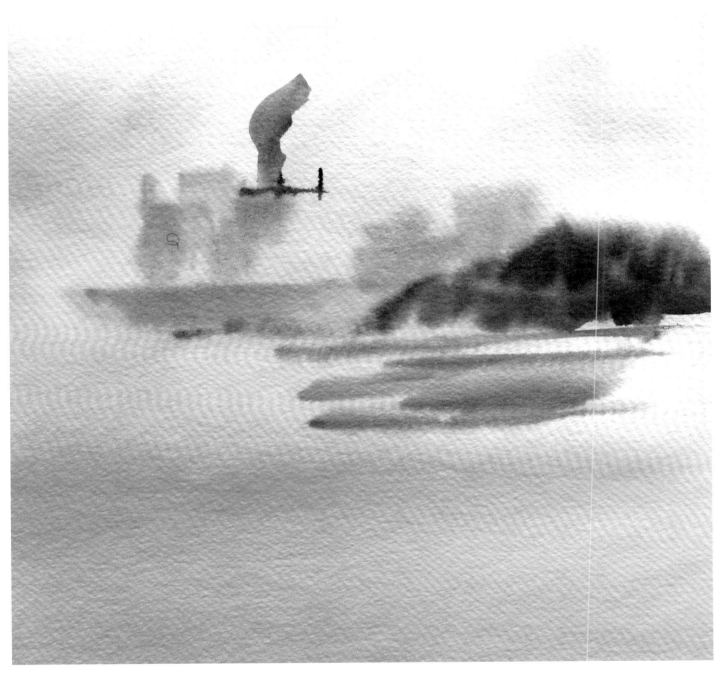

▲ 在仍然微濕的紙上，塗出遠處建築的模糊輪廓。當水彩紙漸漸變乾，你拂過紙張
的筆觸會越來越清晰。這時就可以開始著手畫泰姬瑪哈陵的圓頂（請遵循本書
P.107的方法）。

▼ 在乾燥的水彩紙上，以液態顏料平穩順暢地完成姬瑪哈陵的
輪廓。

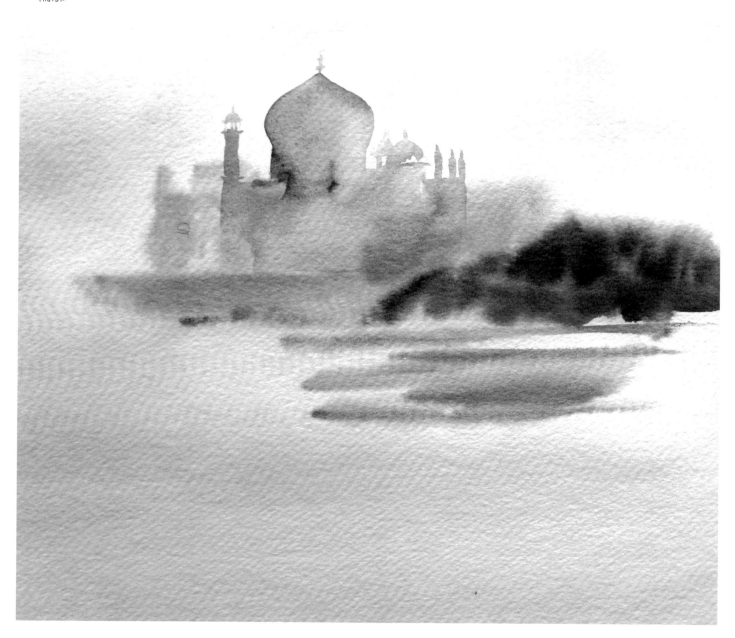

重點技巧：用斜筆的好處
FOCUS : ATOUTS DU PINCEAU BISEAUTÉ

　　斜筆能輕而易舉地畫出直角，是畫建築的理想畫筆。而且作畫時轉動斜筆的筆毛，彷彿是旋轉圓規一樣，能用來描繪出東方國家風格的建築物，以及圓形屋頂（請參閱本書P.105的〈泰姬瑪哈陵〉）。

▲ 要畫出建築物的圓頂，請使用上圖的手勢將畫筆旋轉180度。

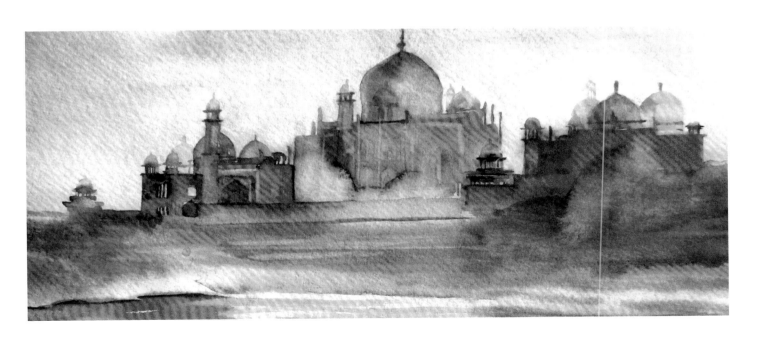

部分擦拭
ESSUYAGE PARTIEL

● 侍女 *

　　部分擦拭這種手法，能讓我們做出水彩畫家
經常追求的一些效果。我們可以用這種方式來畫
雲……，但它的功能絕對不只如此！

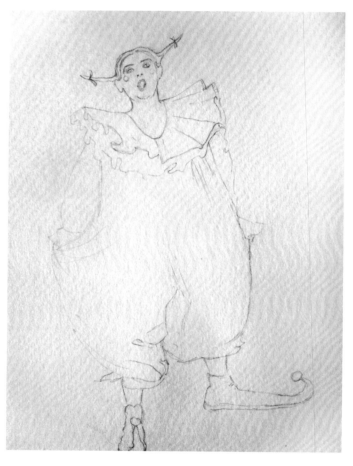

▲ 首先，以鉛筆仔細為人物構圖。

▲ 接著在乾燥的紙上，用大型水彩筆從各個方向充
　分塗上溫莎藍的液態顏料。不用等紙乾，接著立
　即在幾個地方渲染少許紫色（溫莎藍加一點洋紅
　色）。

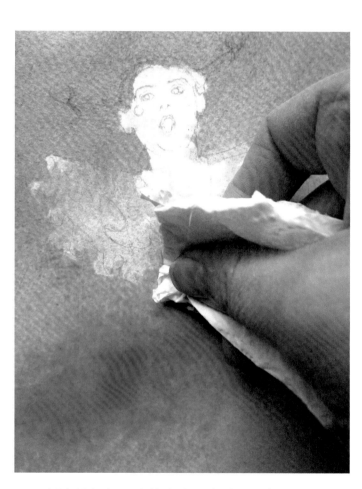

▲ 用紙巾輕輕輕吸出侍女衣領與臉部的顏料。

▲ 以更快速又更果斷的動作，順著衣服皺摺筆直地
去除服裝上的藍色。

＊ 編注：侍女（colombine）是義大利即興喜劇的角色，通常性格謙卑、機靈又勇敢。

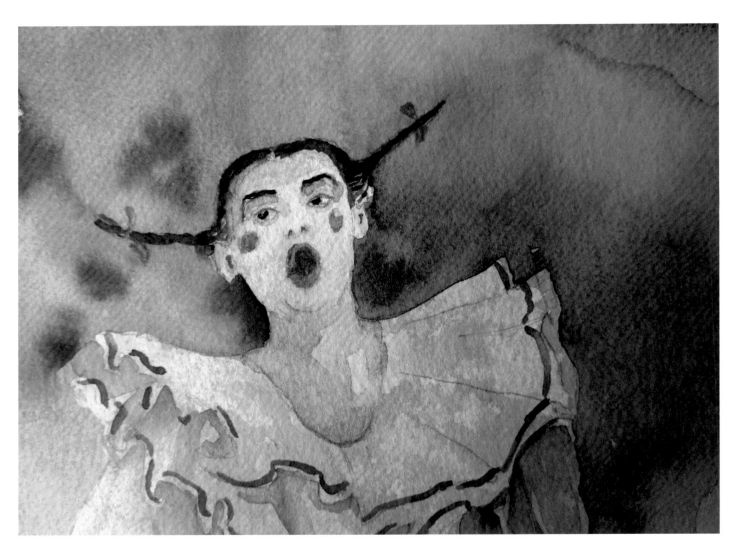

▲ 先讓紙乾燥，並完成畫裡的所有小細節：以群青色加一點火星黑畫出
荷葉領上的滾邊裝飾，以及雙頰上的兩個紅色圓點，還有頭髮……
在處理眼眶與脖子時，將德國「貓頭鷹」的橙色顏料調得非常稀薄，
同時在裡面加一小滴溫莎藍，調出這部分所需的膚色顏料。

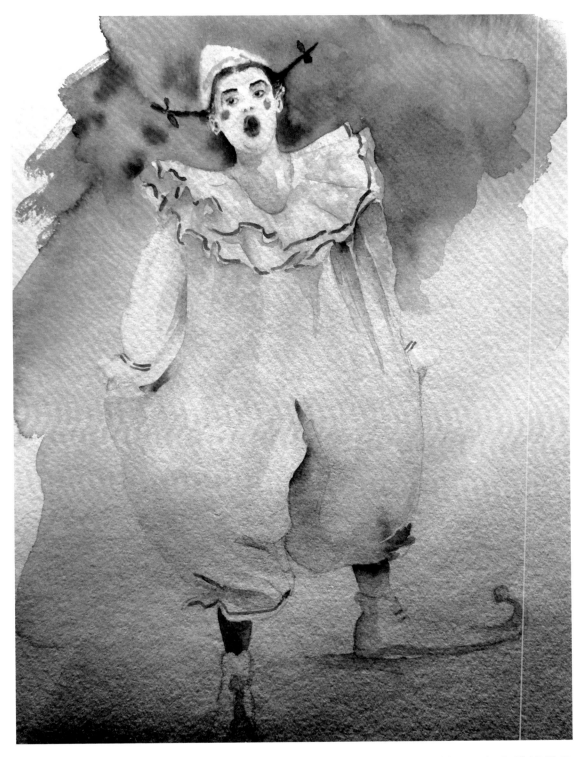

▲ 接著用先前調製好的紫色液態顏料，加強衣服皺摺上的陰影，並且再加上幾塊橙色讓陰影變亮。
最後以火星黑加上少許洋紅色的液態顏料，來完成侍女的長襪與鞋子。

潑濺與噴灑
ÉCLABOUSSURES ET PROJECTIONS

● **懸崖**

　　在乾紙上，以黃綠色的液態顏料畫出懸崖頂端的植物。

◀ 以蓬鬆的排刷，用焦赭紅垂直畫上不規則的痕跡（然後將顏料換成溫莎藍，並使用相同的手法完成這個步驟）。

▲ 預備紙巾，用來保護噴灑顏料之外的區域。

▼ 藉由連續輕拍（一手拿蓬鬆的排刷，輕輕敲擊另一手拿的鉛筆）
　來噴灑出綠色的暗部細節：先是樹綠色與黃綠色，再接著是樹綠
　色與溫莎藍。每一次噴灑之前都要讓畫紙保持乾燥。

▼ 接下來，以德國「貓頭鷹」的橙色修飾畫面，這種橙色應該
　會是純淨而明亮的。

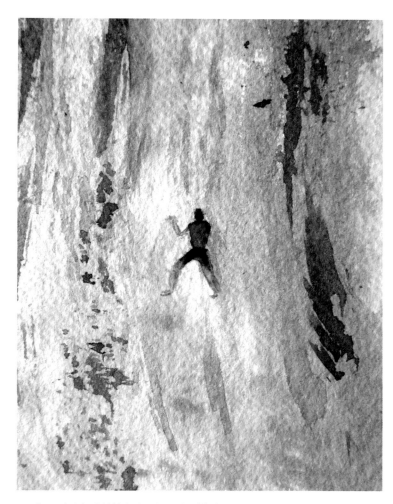

▲ 你可以在懸崖上加上一個攀岩者。

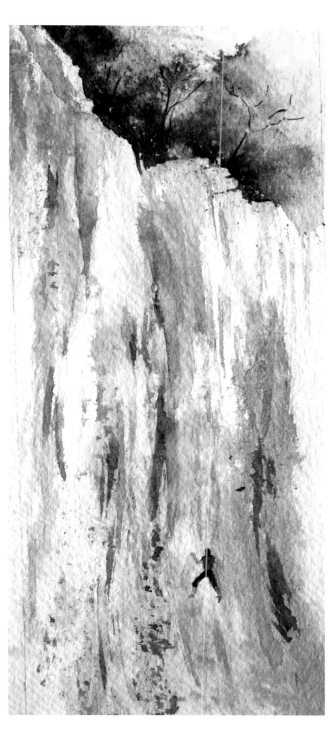

▶ 使用綠色畫完懸崖頂端的植物（從最淺
到最深），讓濕潤的顏料彼此融合。
深色的部分，可在綠色中加入一點點苃
栗色。

繽紛水母
MÉDUSES COLORÉES

　　首先將德國「貓頭鷹」的橙色加上少許焦赭紅，
用中型水彩筆調成濃稠的液態。

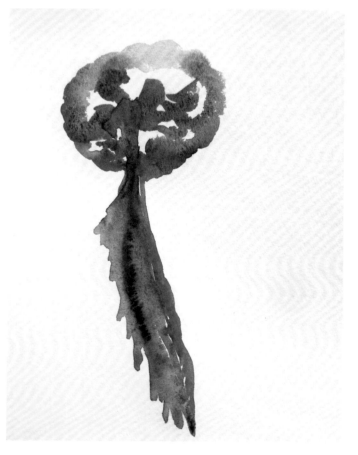

▲ 用土耳其淺鈷藍在水彩紙上畫出相互連結的彎曲
　 圖樣，再以群青色與（或）鈷藍色加以修飾。

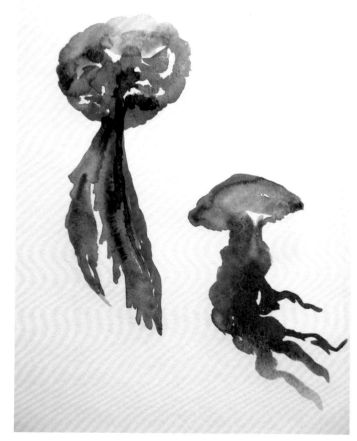

▲ 以相同方式畫出第二隻水母。

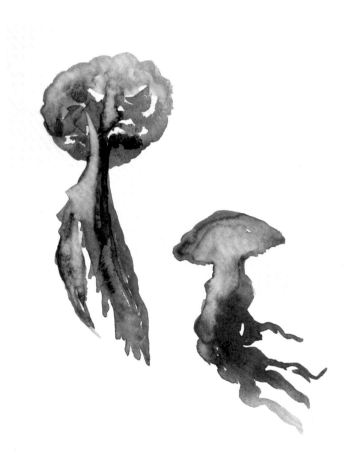

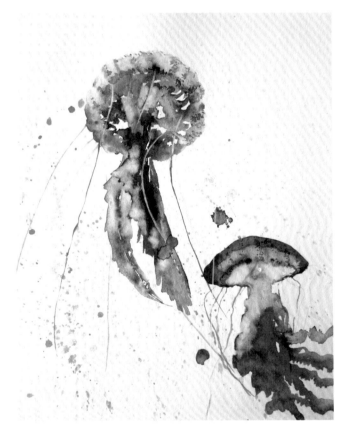

▲ 最後以土耳其淺鈷藍畫上長絲，並在紙上噴灑
　綠色和藍色的小小水滴，讓這幅畫告一段落。

▲ 用吸滿水的斜筆在紙上去除顏料，但動作要輕，
　表現出顏色比較淺的地方。這麼做，在紙上塗有
　橙色的區域才看得見「幾乎留白」處。當然，只
　要你認為需要的地方都可以用這種方式。

CHAPTER 5

Des sujets où tout se mélange...

結合多個主題

正如你透過先前的主題與實際練習，非常快速地從乾畫法學到濕畫法。在這一章，我們要開始更多大膽的練習，將先前所學的知識組合，並靈活運用……為了讓自己更熟悉水彩的世界，只有多加嘗試才能成功！

仙人掌
CACTUS

　　構圖的時候，不妨先畫出橢圓，把花盆當成是透明的。沒先畫出橢圓的話，之後的花盆會不夠真實。

◀ 備妥黃色液態顏料，混合一點樹綠色或少許藍色。某些區域不妨再多加點黃色，讓黃色在這裡成為主要色調，而至於其他部分則以藍色為主。

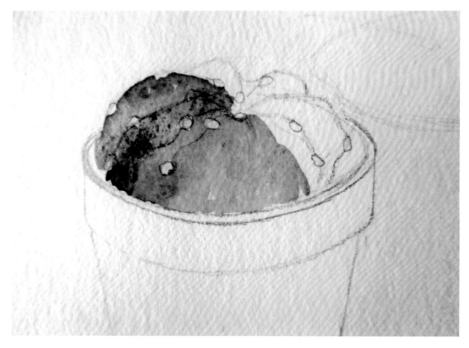

◀ 你將會成功畫出有層次的黃綠色與藍綠色。

Tips
為了不在應用顏色時措手不及，你可以事先準備好
綠色的混色表來給自己方向（請參考本書P.16的建
議）。

▼ 你可以單純只使用橙色來處理花盆，或者是將橙色混合少許紅色
　或黃色，甚至還可以使用紫色（溫莎藍加上紅色）將橙色加深。
　如果你手邊沒有猩紅色的顏料，不妨用色澤較黯淡的溫莎紅。

▲ 左邊的仙人掌顏色較深,所以用來上色的液態顏料會調得比較濃稠,以突顯它的特點。

▲ 以調成液態的淡藍色勾勒出陰影，並在其中幾個地方用紅色的液態顏料點綴。這樣一來可以建立
　寒色與暖色的區域，使畫面生氣勃勃。

▲ 如果你喜歡這個練習，可以在畫裡其他部分沿用相同的
方式，逐步加上不同的仙人掌。

黑莓
MÛRES

◀ 仔細為黑莓的樹枝與葉子構圖，再拿大型圓筆從各個方向濕潤畫紙。清除紙上的多餘水分。並塗上調成液態的土耳其淺鈷藍，接著塗上大茴香綠（帶點黃色的土耳其淺鈷藍）。

　　準備一張綠色的混色表：黃色加土耳其鈷藍色，還有黃色加群青色，以及摻入鎘紅色調製出來的綠色（較少用），或摻入花栗色調成的綠色。

Tips
要是水彩紙乾了，不要重新濕潤畫紙，請繼續使用中型水彩筆沾液態顏料繼續作畫。

▼ 在仍然很濕潤的畫紙上，用斜筆沾取鎘紅色的乳狀顏料畫出黑莓。如果需要更多的紅色
　區域，那就再多塗幾次。接下來以洋紅色和少許群青色調出紫色。

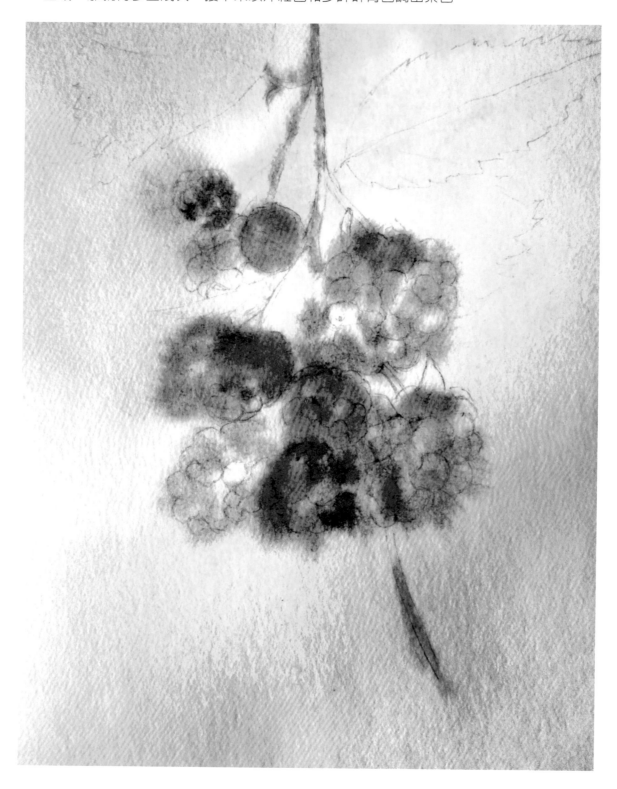

Tips

透過不畫葉子的輪廓，藉由所稱的「反向畫法」（加強背景顏色來突顯主題的繪畫技巧），你就可以讓葉子變得明顯。請不要從輪廓開始畫，而要從中間推往輪廓，才能避免出現「毛線」般的效果。

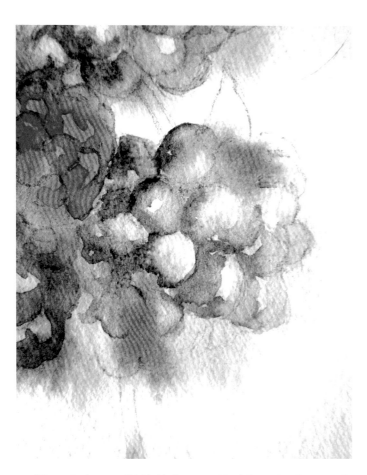

▲ 想要調出深一點的紫色，調的時候可以多用一些群青色。

▲ 先將帶點藍色的綠色顏料調成液態，再以中型水彩筆在乾燥的畫紙上，畫出背景中的深色葉子。

▼ 在綠色顏料裡加入一點點紅色，藉此加深綠色。
之後將土耳其鈷藍色與橙色，調成較淡的液態，讓這幅畫的底色變亮。

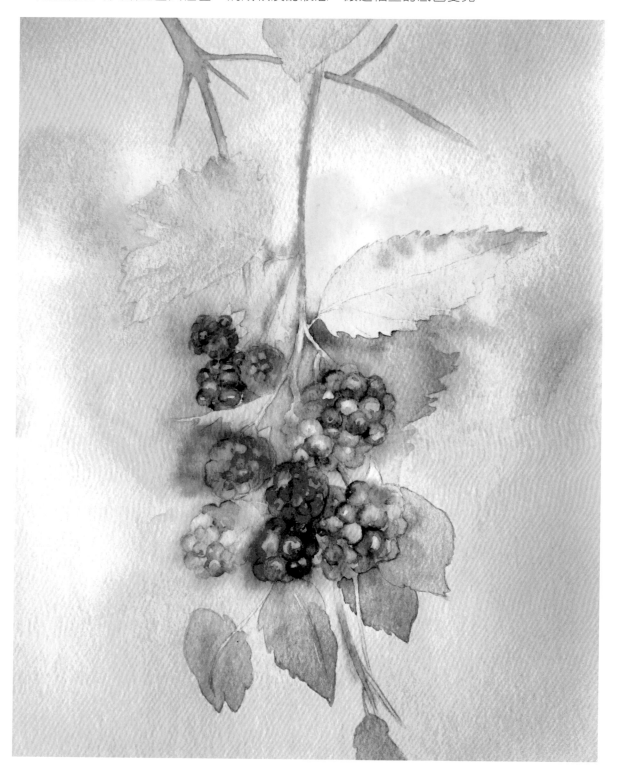

門
PORTE

　先為手形的門環仔細打稿。濕潤整張畫紙之後，將德國「貓頭鷹」的橙色、焦赭紅與土耳其鈷藍色調成液態，分別塗抹在水彩紙上。

▼ 在濕潤的水彩紙上，土耳其鈷藍色會由於碰到「貓頭鷹」的橙色而變成褐色。

Tips
如果可以的話，在同個地方盡量只下筆一次，才能得到較為乾淨的色彩。

Tips
如果因為去除顏料，而使紙上沒有顏料的地方形成
大量暈染，請馬上拿出中型水彩筆（保持乾淨而壓
乾），以筆尖吸收畫紙上的水分。最後再讓畫紙乾
燥。

▼ 在顏料太濃的地方，以脫色技巧去除描繪木紋
的顏料，也就是要以壓乾（但仍微濕）的乾淨
斜筆去除顏料，注意別摩擦紙張。

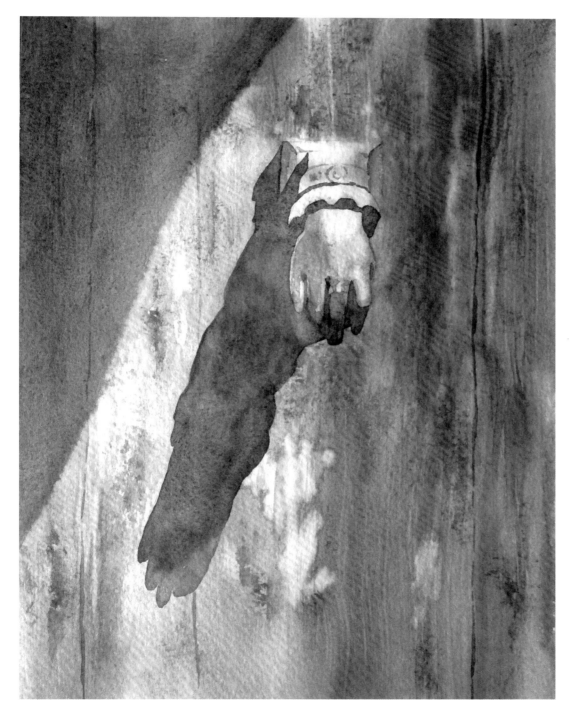

◀ 混合手邊的顏料，在裡面找到你覺得漂亮的灰色（例如茪栗色加溫莎藍），並將調成液態。等到紙張乾燥後，將你調出來的灰色塗在畫紙左側，用來畫影子形成的三角形，之後再讓這塊影子的邊緣模糊。注意！別讓手形門環的影子也模糊了。

紫藤花
GLYCINE

開始畫之前，請仔細為這個主題構圖，用尺規來輔助會更好。然後在充分濕潤的紙上，以斜筆沾取紫色顏料（洋紅色加入或多或少的鈷藍色），畫出小小的舞動筆觸。

▼ 即使沒畫過植物，在這個練習中也會漸漸開始上手。你會在塗畫的過程中畫出紫藤，甚至感覺栩栩如生。

▼ 要畫出牆壁的灰色，可以用強烈的洋紅色添加藍色，再加上少許的中國白得到
乳狀的效果。

之後在放乾的紙上，塗抹調成液態的顏料。要畫細節時，不妨調整呼吸並放慢
動作。

讓紫藤蓋過牆壁的地方變得模糊。

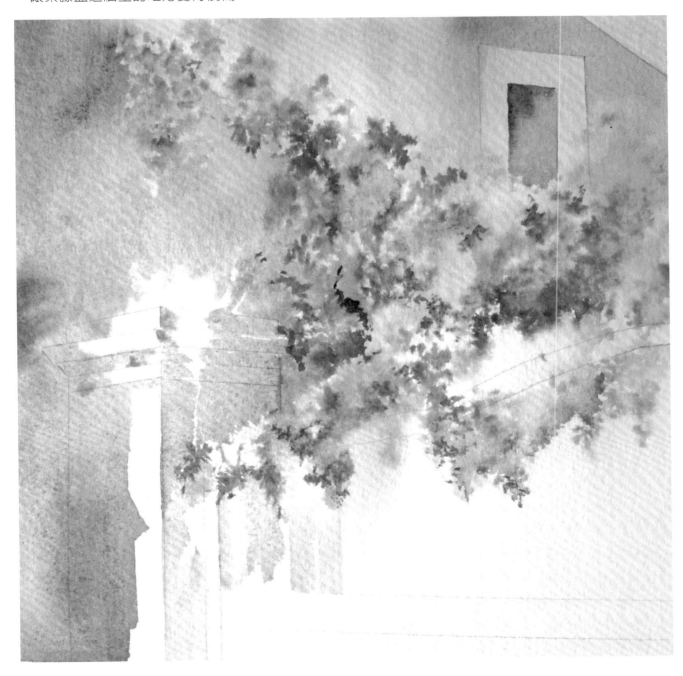

▲ 最後在柱子上畫幾筆橙色，同時為紫藤畫上綠葉，讓這幅畫告一段落。

重點技巧：該打草稿嗎？
FOCUS : FAUT-IL FAIRE UN CROQUIS ?

在戶外畫水彩時，草圖可能是必須的，這會讓你的畫作更自然。用一支鉛筆跟幾支麥克筆，就能幫助你建立物體的方位。在畫室依據照片或實物畫出某個主題時，草圖也會有利於處理顏色或技巧方面的困難抉擇。

對於畫了就難以補救的水彩畫而言，運用濃度較淡的鉛筆（HB）畫草圖，並盡可能不要用橡皮擦拭。如果你對自己的構圖技巧不滿意，請先在描圖紙上面開始。

Tips
要畫出畫面下方的綠色，不妨用海綿末端來輕拍，創造出一些印痕，輕柔地完成這幅畫。
不必為樹木打稿。實際作畫時，只要用自由細膩的靈活筆觸在紙上表現它們即可。

重點技巧：畫船
FOCUS : DESSINER DES BATEAUX

把下圖的這些船畫進你的旅行日誌裡，效果一定會非常棒！

要把船畫好，我建議你先拿到一個小型的模型，以便讓你全方位觀察並為船隻構圖。下圖中，最上面的拖網漁船是最好畫出輪廓的船之一。

畫的時候，除了要注意通過小船長邊與寬邊的軸線之外，也要留意分成兩邊的底座空間大小。

畫船舷的弧線時，比對弧線起點和終點的高度差異，可以讓你畫得更精準。

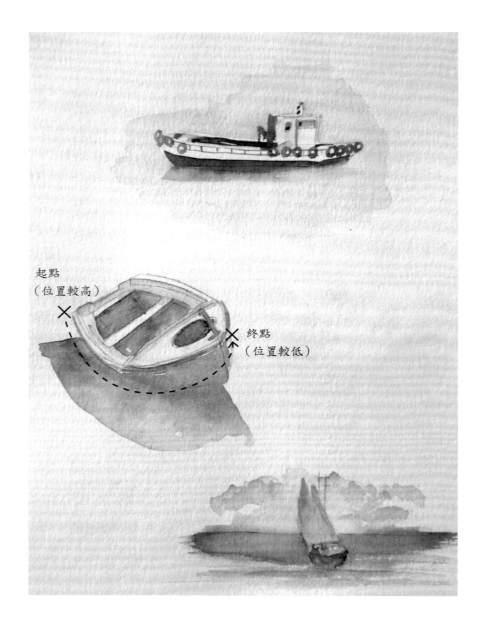

起點
（位置較高）

終點
（位置較低）

希臘船
BATEAU GREC

　　先為背景裡的山脈、堡壘，以及前方的小型拖網漁船仔細構圖之後，將整張紙弄濕。接著以中型水彩筆沾取稀釋後的黃色，將畫紙進行初步渲染，接著是淡淡的洋紅色，最後是鈷藍色。

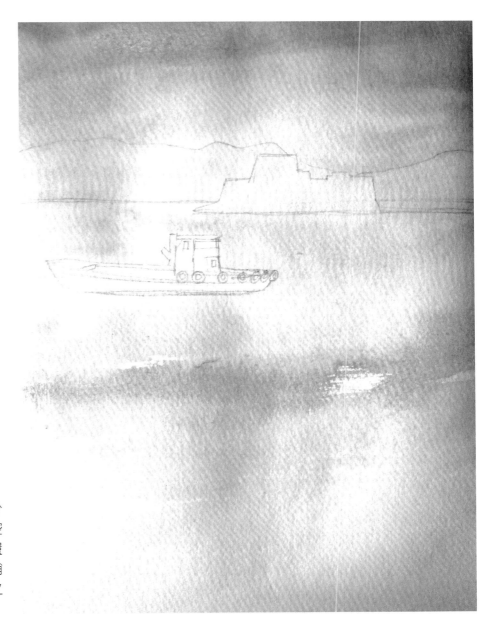

▶ 在這張濕潤的紙上，天空的部分再加上更濃的藍色顏料，使天空呈現出戲劇般的效果。如果紙還沒乾的話，不妨在海水的部分稍微加入一些細緻的色調差異。之後把紙張放乾。

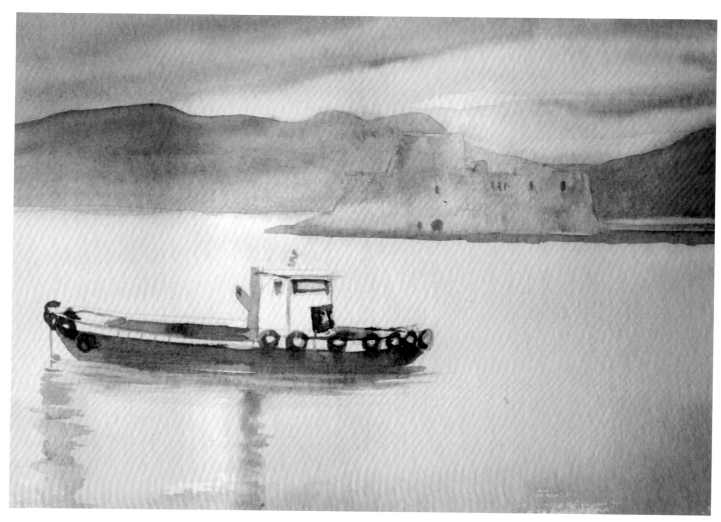

▲ 混合溫莎藍與鈷藍色，並以混合後的顏料為山脈加深色調。接下來以赭色
　添加一點點德國「貓頭鷹」的橙色，先畫好堡壘之後，再畫上拖網漁船的
　影子，並為拖網漁船補上幾個紅色。

▼ 在已經乾燥的紙上，使用先前天空的顏色（但別塗到畫裡的赭色部分）做乾擦。倒影的部分則以非常稀的洋紅色，鋸齒般地將它以疊色的方式畫在水色上。

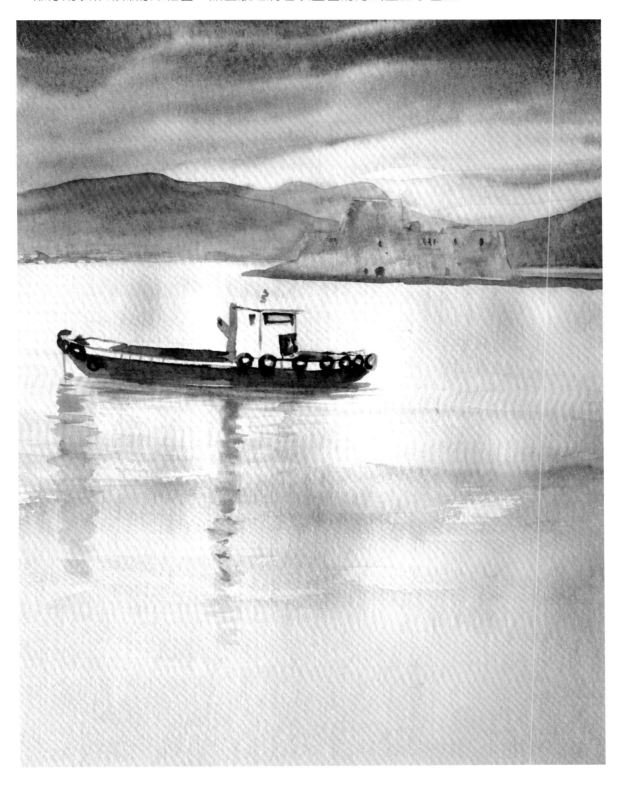

加龍河畔
GARONNE

預先備妥顏料，從各個方向濕潤畫紙。在天空
保留一些你想留白的區域並避免濕潤，讓這些區
域始終保持白色。

▼ 用大型圓筆讓鈷藍色顏料瀰漫天空，還有畫面下
方，藉此畫出流過河岸的水。接下來不需等畫紙
乾燥，立即以黃色與鈷藍色調成較稀的乳狀顏
料，塗出背景裡的樹木輪廓，和畫面中央的綠色
區域。

Tips
如果水彩紙有某些地方已經變乾了，請先讓整張紙乾燥之後，再用大型圓筆重新濕潤紙張。這時可以將畫紙傾斜，藉此排除多餘水分，再繼續畫。

▼ 紙張保持微濕，在你希望畫面中較暗沉的部分，
　以中型圓筆或者斜筆塗上調成乳狀的綠色顏料。

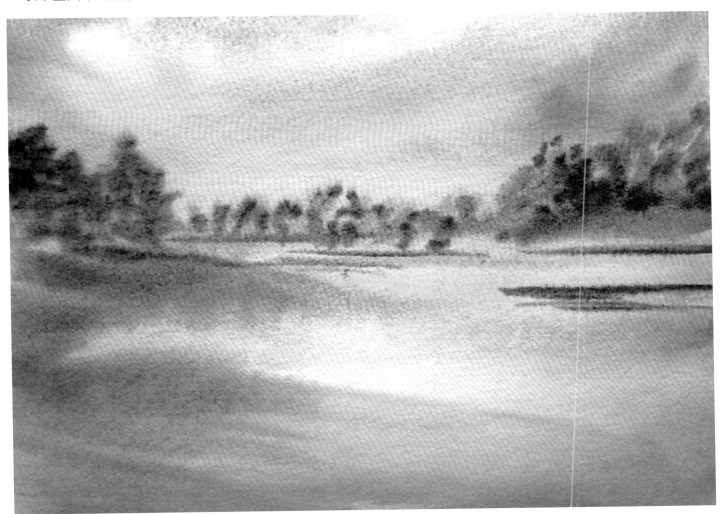

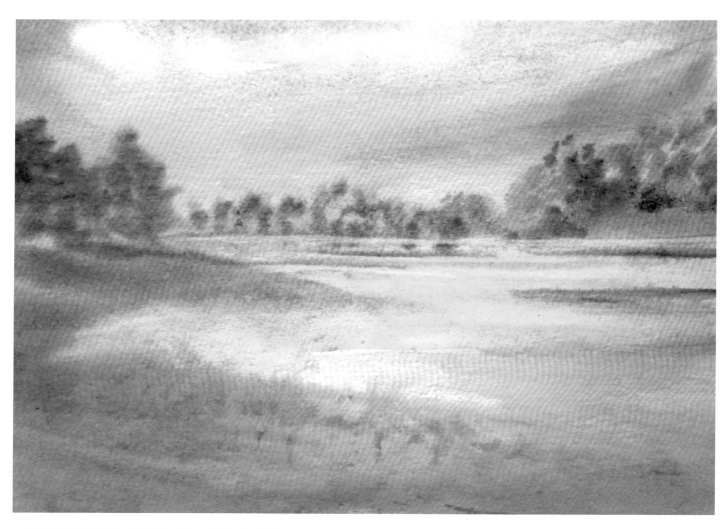

▲ 用微濕的斜筆，為平行這一排樹木的地平線脫色，創造出顏色清淺
的邊界。
之後將焦赭紅調成液態，並以中型圓筆在河灘塗出些許小小水痕。

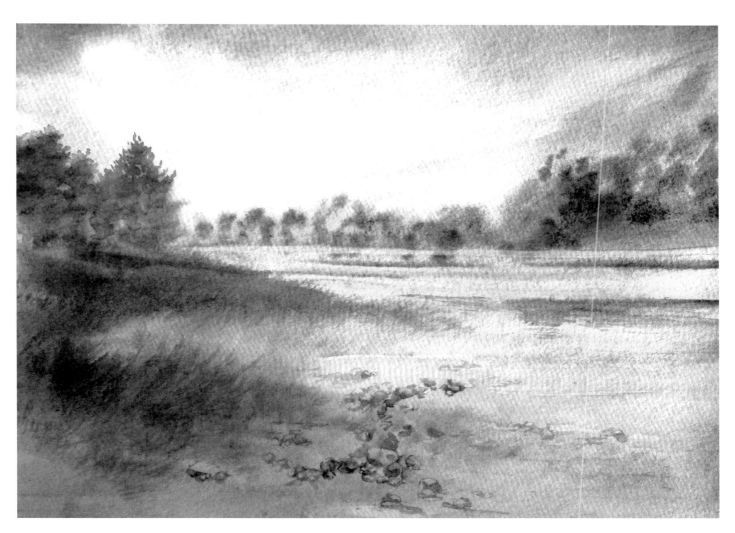

▲ 用斜筆沾取少量中綠色（Vert Moyen），畫或塗出斜坡上的草（左側兩棵樹下方的三角區域）。之後讓水彩紙乾燥。

首先以很淡的淺綠色液態顏料，在河灘與草叢之間進行疊色，然後同樣以淺灰色（群青色加入一點點焦赭紅）在前景進行疊色。這麼做會在明暗之間創造出一種有趣韻律，也會拉近這些地方和背景之間的距離。
然後用群青色和清淡的焦赭紅調成液態顏料，在前景勾勒出一些顏色比較淺的地方，用來畫出地面的石頭。

荒蕪農莊
FERME ABANDONNÉE

　　畫這個主題可以不用預先打草稿，但你當然也可以先在水彩紙上，約略畫出這座舊農莊的外形輪廓（請參考本書 P.135〈重點技巧：該打草稿嗎？〉）。

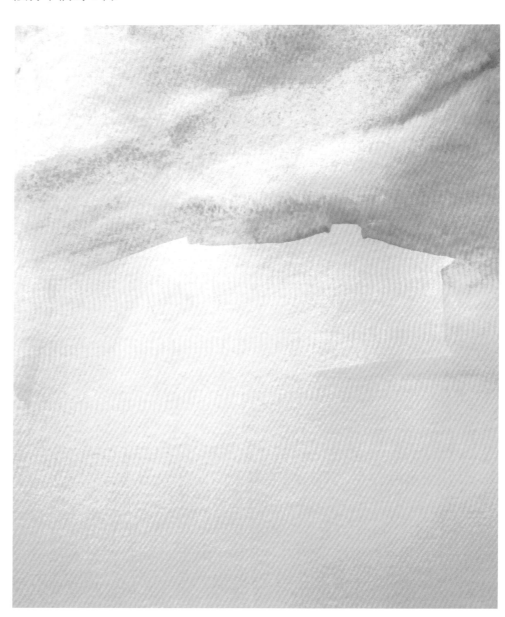

▶ 在乾紙上，用吸飽顏料的圓筆塗抹鈷藍色的液態顏料，但不需要把整張紙都塗滿。這樣一來，就可以表現出雲朵朦朧不清的效果。

▼ 放乾水彩紙，再以調成液態的赭色與橙色，為農莊的牆壁著色。再次
 放乾水彩紙之後，再以淺藍色液態顏料（鈷藍色加點茄栗色）塗抹農
 莊的灰色屋頂。
 紙乾燥後，再以斜筆用焦赭紅（也可以摻入一點群青色）略微畫出幾
 行瓦片。

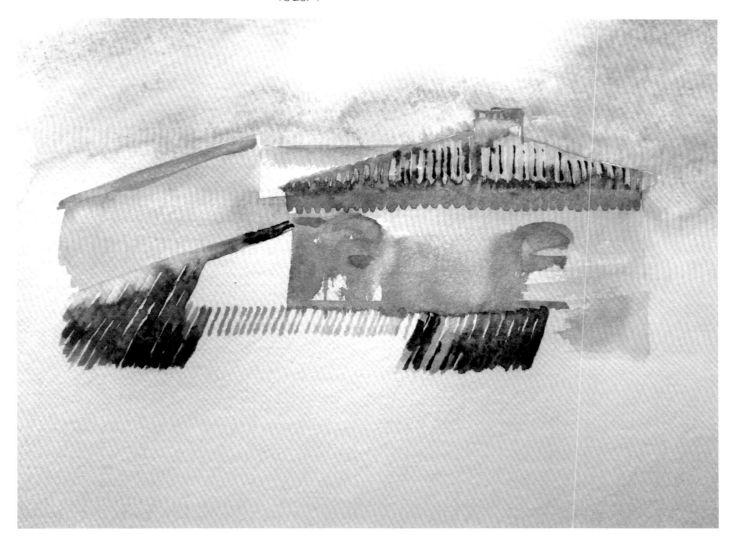

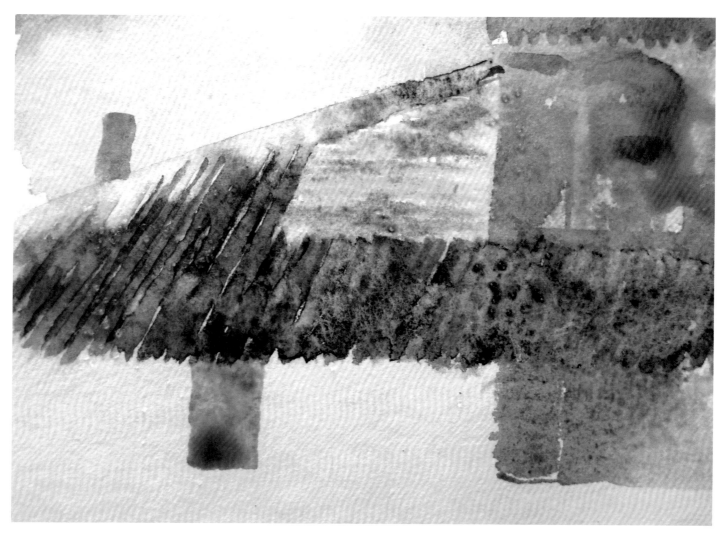

▲ 在無反光、微濕的紙上均勻撒上細鹽，創造出材質的效果，再讓水彩紙乾燥。

Tips
灑鹽時請小心仔細，避免有地方過度密集！

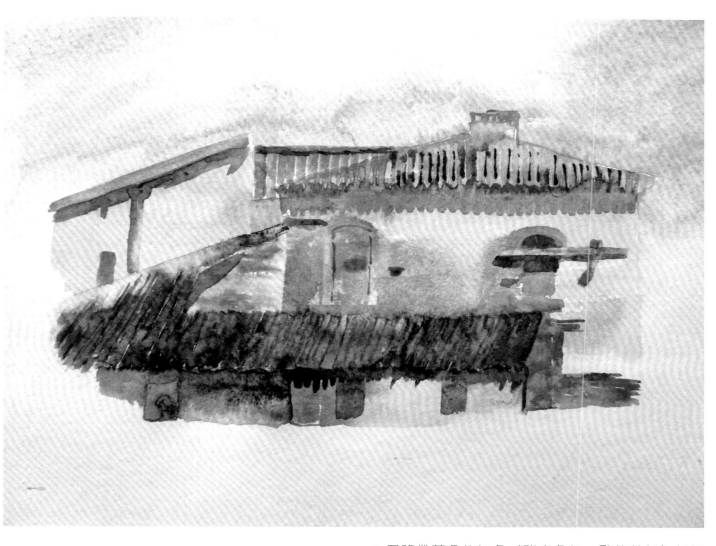

▲用略帶藍色的灰色（群青色加一點焦赭紅）仔細
修飾畫裡的細節與影子。

▼先在前景渲染黃色與樹綠色，並在剛剛塗上濃密
顏料的地方放上鹽粒，讓鹽粒在紙上產生作用，
然後清除。

▼ 最後，以樹綠色加入苝栗色（還可以加入火星黑）畫出樹木，並用海綿在四周添點一些
印痕，讓這幅畫告一段落。

海馬
HIPPOCAMPES

先用土耳其淺鈷藍、洋紅色與中國白調製出紫色。為海馬畫好草圖之後，將這第一隻海馬潤濕，讓紫色顏料在它身上蔓延開來。

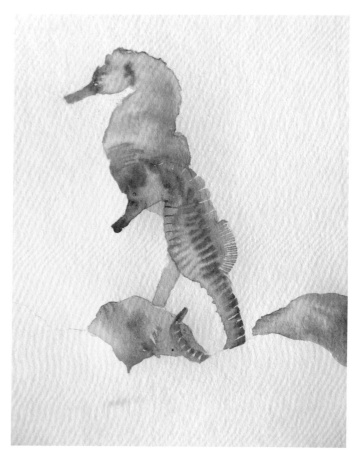

▲ 畫第二隻海馬之前，要先讓水彩紙乾燥。

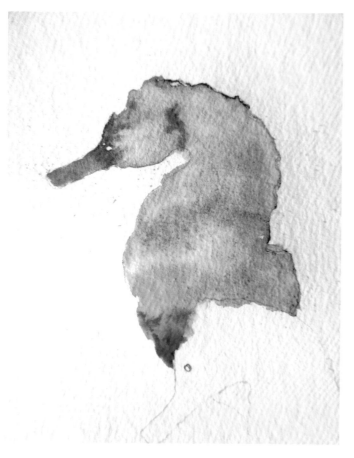

▲ 接著讓少量的純赭紅（或赭色）與少許德國「貓頭鷹」的橙色顏料在其中渲染。

Tips

在調好的顏料中加入中國白，會增加濃稠度，外觀看起來會是乳脂狀。（請參考本書P.133）。少量使用即可。

市面上販售的某些顏料都含有白色，像是那不勒斯黃或戴維灰。中國白是半透明的，而鈦白色是不透明的。

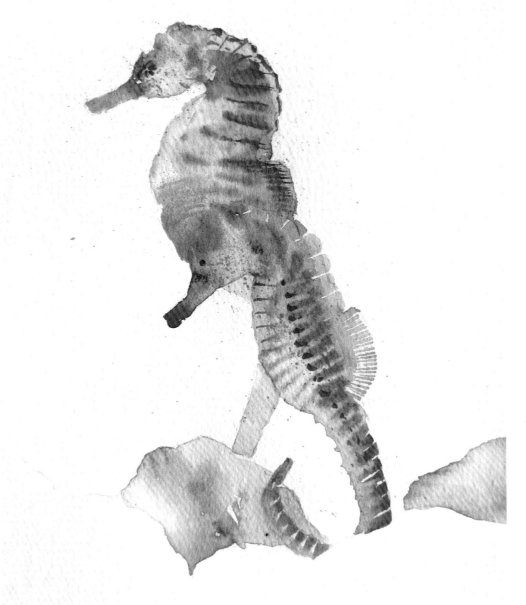

◀ 要在海馬腹部點綴細小的斑點，請先將淡藍色顏料調成液態，用圓筆沾取後，輕輕敲擊另一隻手的鉛筆桿，讓顏料噴灑在紙上。你可以在這種手法中，練習噴灑出的水滴大小，同時練習將水滴準確噴灑在海馬腹部，或任何你想要製造效果的地方。

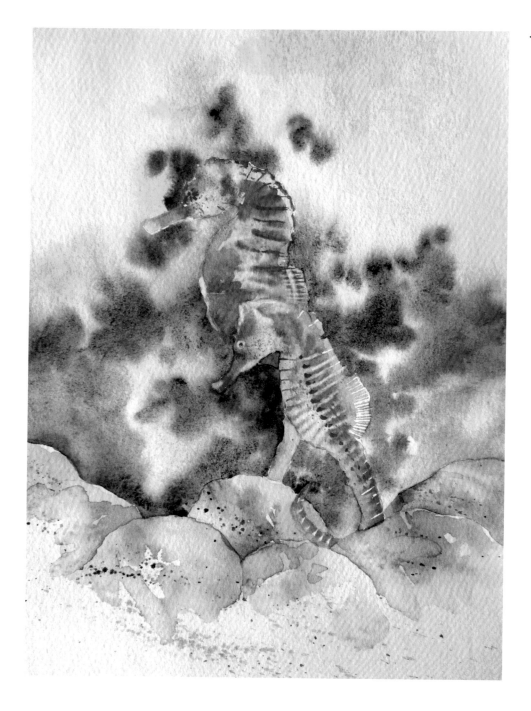

◀重新濕潤底色之後，將兩種
顏料調成濃稠的液態，用來
加深底色：一種是蔚藍色，
另一種則是蔚藍色加上群青
色與焦赭紅（或是火星黑）
。接下來將顏料塗在會濕潤
反光的水彩紙上，以先前畫
海馬腹部的顏料來畫石頭。
最後在石頭的部分噴灑少許
群青色，以及稀釋後的洋紅
色。

半透明水母
MÉDUSES TRANSLUCIDES

　　以圓筆濕潤整張水彩紙之後，立即大幅渲染濃稠的藍色調顏料，可將藍色混合紙上的一點洋紅色，或者是疊加在紙上有洋紅色顏料之處，好讓色調能呈現出細微差異。

▶ 此時不妨傾斜畫紙，讓顏料跟著紙上的水流動。

▲ 當水彩紙略乾，表面沒有反光的時候，請用中型水彩筆以及（或）斜筆，
在你想要水母有明亮效果的地方吸收水分，開始去除顏料。

▼ 讓顏料在水母身上暈染。但如果你覺得紙上的水太多了，還是要把多餘的水吸走。
　在無反光微濕的畫紙上，以洋紅色顏料為這隻主要的水母上色，畫出深淺不同的色調。
　在乾燥的水彩紙上，用脫色的手法描繪出水母的觸手。

毛線球與棒針
TRICOT

　　仔細為羊毛線球和棒針構圖之後，從各個方向徹底濕潤畫紙。接著讓水彩紙靜置五分鐘，這個步驟可以讓水分完全散開，以免紙上形成「水坑」。然後再清除多餘水分。

▼ 在調色盤擠上溫莎紅的糊狀顏料，將它輕輕沾在水彩紙上。這時顏料應該會立刻散開。要注意別放太多，也不應該會有太厚重的顏料沉積。
先以群青色和洋紅色調出濃稠的紫色乳狀顏料，然後立即塗在第二個毛線球上。

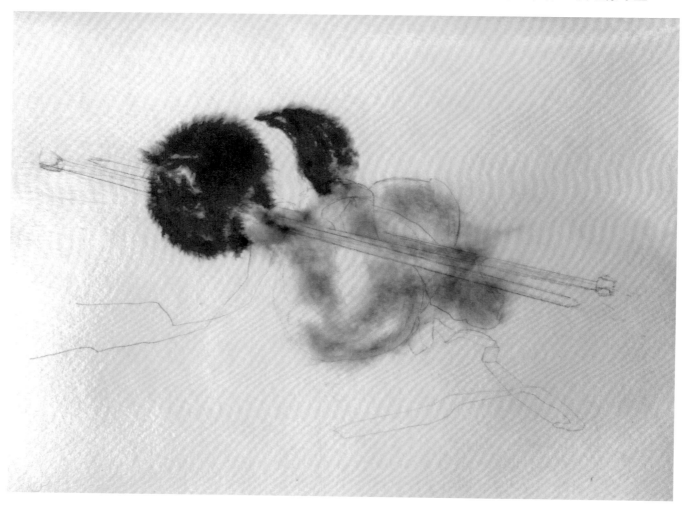

Tips

當水彩紙中央浸透水分，紙上可能會出現「水坑」，此時你不妨吸掉所有水坑裡的水。否則以後畫水彩時，紙可能會被黏住！

▼ 用斜筆將赭色的乳狀顏料塗在第二個毛線球上，並在毛線球螺旋紋路的陰影處，圖上火星黑。然後，再將棒針塗上藍紫色。

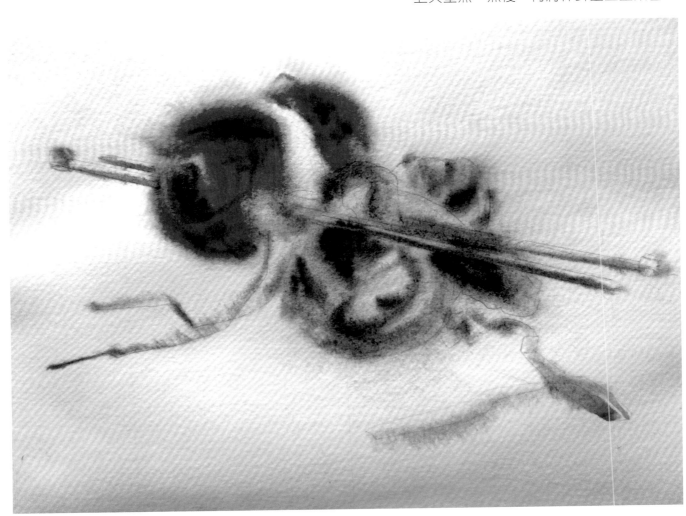

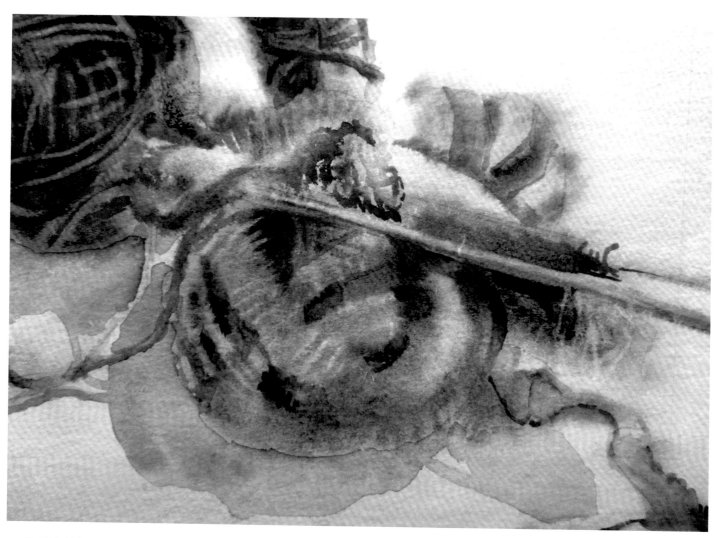

▲ 你可以按照你的想法，用蔚藍色顏料處理影子的
　部分：用濃稠的液態顏料來畫微濕的畫紙，或者
　是用較稀的液態顏料來畫在乾紙上。
　之後在羊毛毛線上的幾個地方進行脫色以去除顏
　料，棒針的部分也是如此，藉此在物件上加點光
　線。

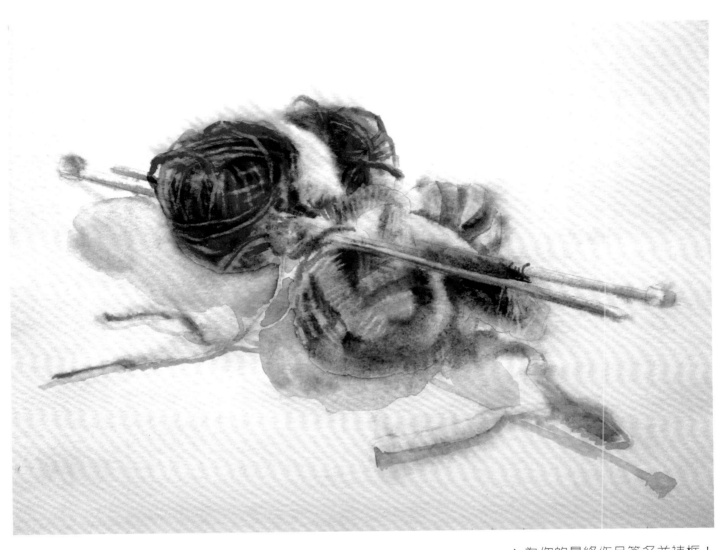

▲ 為你的最終作品簽名並裱框！

一起來　樂026

讓水彩聽話
給初學者的繪畫技巧與建議,掌握水特性的5堂課
L'AQUARELLE

作者	娜塔莉‧帕拉迪絲‧格拉帕Nathalie Paradis Glapa
譯者	陳文怡
主編	林子揚
內文修訂	邱建豪
總編輯	陳旭華
電郵	steve@bookrep.com.tw
社長	郭重興
發行人兼出版總監	曾大福
出版	一起來出版／遠足文化事業股份有限公司
發行	遠足文化事業股份有限公司 www.bookrep.com.tw
	23141 新北市新店區民權路 108-2 號 9 樓
電話	02-22181417
傳真	02-86671851
封面設計	許晉維
內頁排版	宸遠彩藝
印製	凱林彩印股份有限公司
法律顧問	華洋法律事務所　蘇文生律師
初版一刷	2020年9月
定價	550 元

有著作權‧翻印必究（缺頁或破損請寄回更換）
特別聲明：有關本書中的言論內容，不代表本公司／出版集團之立場與意見，文責由作者自行承擔

© First published in French by Mango, Paris, France – 2019
Complex Chinese translation rights arranged through The Grayhawk Agency

國家圖書館出版品預行編目(CIP)資料

讓水彩聽話：給初學者的繪畫技巧與建議，掌握水特性的5堂課
娜塔莉‧帕拉迪絲‧格拉帕(Nathalie Paradis Glapa)著；陳文怡譯.
-- 初版. -- 新北市：一起來，遠足文化，2020.09
面；　公分. -- (一起來樂；26)
譯自：L'aquarelle facile
ISBN 978-986-99115-2-8(平裝)　1.水彩畫　2.繪畫技法
948.4　109010098